1週集中課程，快速提升畫技！ 7天見效！

齋藤直葵

齋藤直葵式繪畫練習法

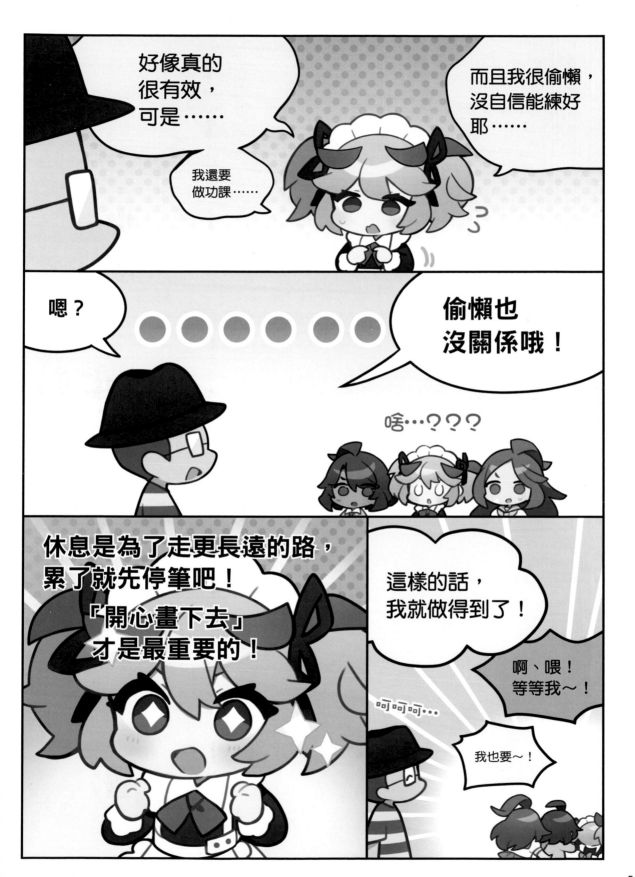

前言

「我明明練習了很久，為什麼還是畫不好……！」
「好想知道可以讓畫技進步神速的方法!!」

若是你有上述這些煩惱，
這本書就是你的強力幫手。

但醜話說在前頭，
我不傳授只有第一眼看上去很厲害的唬人技巧。

如果只想要追求成果的話，
現今這個時代只要找一下現成素材並套用，
就能創作出完美作品了。

我接下來要傳授的方法，
不是耍小聰明、湊合著用的技倆，
而是更本質的繪畫技術。

我當專業插畫師已經大約20年了，
但是說實話，我在學生時期有很長一段時間
都在煩惱自己的畫技毫無長進。

不過我還是想辦法進步了！
我之所以能夠長年擔任專業繪師，
其實就是因為反覆試錯到最後，
練就了「提升畫技必備的心態」。

我在YouTube頻道裡介紹過各種技術和觀念，

本書從中嚴選出有助於**短期提升畫技**的內容，

針對個人繪畫學習，

重新整理出最有成效的順序。

我不只是要教你「畫出漂亮的圖」，

也不是單純教你

該怎麼做「才能進步」、

該怎麼做「才能靠自己改善」、

該怎麼做「才能踏實地往下一個階段邁進」……

這類表面上的成果，

重要的是要傳授你**「提升畫技必備的心態」**。

這才是我希望

各位7天以後可以得到的禮物。

齋藤直葵

※本書製作階段期間，齋藤直葵老師的原頻道暫遭停權，書中介紹影片可能無法觀看，可至新頻道
「齋藤直葵插圖頻道2」查閱。（2023/6/10）

CONTENTS 目次

齋藤直葵式繪畫練習法

Book Staff
設計／DTP 溝端貢（ikaruga.）
插畫協助 かにょこ

撰稿協助 Re:Works
編輯 土屋萌美

本書的閱讀方法

理論 logic

主要解說觀念和技巧的頁面。

實踐 practice

根據理論來實際付諸行動或思考的頁面。

#TRY!　用標籤來共享自己的進度！

每一天都有「＃TRY！」專欄。結束當天練習以後，請運用自己學會的東西來挑戰課題！別忘了將成果加上主題標籤、分享在推特上，和正在進行相同練習的夥伴一起共享進度。知道不是只有自己在奮鬥，就會莫名更有幹勁！

人物介紹

齋藤直葵

插畫師，會不經意地為畫圖的人提供建議。

小K

田中

小渚

愛畫圖3人組，有心要畫卻始終畫得不好……想要解決這個困擾。

DAY
1

這個畫法
適合你嗎？

 大家都是如何開始畫圖的呢？

這個嘛……首先畫草稿……

 等一下！
千萬不能沒頭沒腦就開始畫草稿！

咦!?

 畫圖之前其實還有很多前置作業，只要細分這些步驟，
就能減少失敗，開心畫出作品喔！

確實畫出「好圖」的方法

苦惱於畫不出好圖的人，
只要「細分」畫圖的順序，就能將煩惱一掃而空！

重新評估畫圖流程

「總覺得不太滿意剛剛畫的圖，丟了吧！」
你是不是有過這種經驗呢？在畫得不順手的
時候，就會想要乾脆放棄不管。其實，有個
方法可以一口氣解決這個煩惱，那就是「細
分流程」。

只要知道畫圖的流程不是只有畫草稿、畫
線稿、上色3個步驟，作畫水準就會有顯著
提升！

這張圖完蛋了…

還是畫新的吧～

→ 無法累積經驗

細分流程可以降低難度

如右頁所示，畫圖流程可以分成9個步
驟。為什麼要分得這麼細呢？如果把這些流
程想像成階梯就很好懂了。

當面前出現很高的階梯，普通人根本爬不
上去，或是爬到一半就累到半途而廢了吧？
不過，要是降低一階的高度呢？雖然抵達目
標前要經歷更多階梯，但應該就能順利撐到
最後了！就算中途跌倒，也能輕鬆站起來。

細分畫圖流程，就像是打造一段好爬的階
梯。這麼一來，就能開心地爬到最後，萌生
想要繼續往上邁進的動力，形成良好的學習
循環。

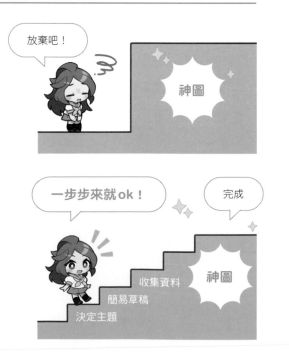

放棄吧！

神圖

一步步來就ok！

完成

收集資料

簡易草稿

決定主題

神圖

徹底細分流程後……

1 畫草稿前（詳見P14）

● **決定主題**
1幅作品要決定1個非畫不可的主題。

● **決定要畫的內容**
思考什麼方法和對象才適合表現這個主題。

● **搜尋參考作品**
找出最接近目標的理想作品當作參考。

2 詳細設計草稿（詳見P16）

● **畫簡易草稿**
處於勾勒大致草稿的階段時，要設法提高想畫圖的心情。

● **收集資料**
認真收集資料，才能在無壓力的狀態下畫圖。

● **畫正式草稿**
為了避免半途而廢，要畫出更能提高畫圖意願的草稿。

● **畫彩色草稿**
找出能讓自己愈畫愈有幹勁的配色方案。

用一步步存檔的感覺進行下去吧！

3 清稿（詳見P20）

● **將畫面修飾乾淨**
按照「設計圖」，畫得更漂亮俐落、接近完稿。

● **增添細節變化**
增加從草稿到清稿時漏掉的「細節變化」。

細分出更多階段，就變好畫了呢！

完成

logic 02 理論

只要有「設計圖」，人人都能畫好

就像蓋房子一樣，畫圖時只要有設計圖，就不會白費工夫，可以一路畫到完成。
接下來，就要介紹如何製作插畫設計圖。

主題不必太明確，但要縮小範圍

其實在打草稿以前，最重要的是做好準備。如果少了這道流程，會有很高的機率沒畫完就放棄。最重要的準備就是製作「設計圖」。具體來說，就是「決定作品的目標」。沒有決定好目標就起跑，往往會迷失方向、無法抵達終點。這麼一來，即使畫好草稿，也可能無法畫完。為了避免這種情況，我們

必須製作設計圖。
作法又可細分成3道流程：
· 決定主題。
· 決定要畫的內容。
· 搜尋參考作品。

看到這裡，相信不少人還是不曉得怎麼做吧？本篇將一一簡單說明這3項流程。

選主題的訣竅

畫圖最重要的是選出「一句話就能說完的主題」，找到無論如何就是想要表達的訊息。

這裡需要注意的是，每幅作品都只能有1個主題。要是貪心地塞了2～3個主題進去，往往會讓看到這張畫的人一頭霧水。為了避免畫到一半自己忘記，建議將主題寫在便條紙上，並貼在容易看見的位置。

決定畫圖的方向	一次創作	選擇氣氛 ⟶		可愛 帥氣 美麗 大眾流行 悲傷 ⋮ 等等
	二次創作	選擇角色 ⟶	選擇氣氛 ⟶	

要畫什麼才能展現主題

假設主題是「生動歡樂的插畫」，就要**思考怎樣的內容最能表現出這個主題**，像是蹦蹦跳跳的小孩、玩耍的小狗等等，應該可以聯想到很多事物。

這裡也要注意不能塞進太多主題。重點在於，既然主題選定是「歡樂的」插畫，就不要想著「順便加一點苦悶的場面」。

此外，主題和內容的決定順序可以顛倒過來。可以先決定好「畫女孩子」、「畫動物」，之後再決定主題。

選出心目中的「理想作品」作為參考

初學者在這一步特別重要，**趕快從社群媒體或插畫交流網站上，搜尋最接近理想的作品吧**！這是「決定目標」中重要的一環。

不過，鎖定一幅參考作品可能導致完成的作品太過雷同，建議綜合參考多幅作品。

> **Note｜哪裡可以尋找參考作品？**
>
> ● **Pinterest**
> 平常就可以在此收藏參考用圖片。利用「Pin」功能，可以劃分類別、方便查看。
>
> ● **pixiv**
> 可以善用主題標籤，並將喜歡的繪師作品加入收藏。

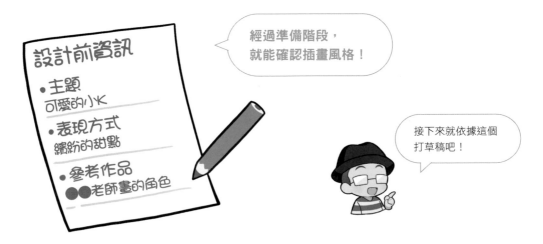

將簡易草稿畫得更詳細

　　現在就要正式開始畫草稿了！根據方才選出的2張簡易草稿，稍微注重人體和構圖，細心地畫出線條即可。因為已經先畫過一次，資料也已備齊，所以應該能畫得比剛才**更流暢**。之所以不畫1張，是為了釐清自己究竟想畫什麼，避免半途而廢。就算其中1張圖畫到一半就感覺不對勁，建議還是2張草稿都進行到下一階段。

這個階段要用心
修飾好人物姿勢喔！

可以準備素描人偶
和實拍姿勢照。

與其之後再修正，
在草稿階段就修正完
會更輕鬆！

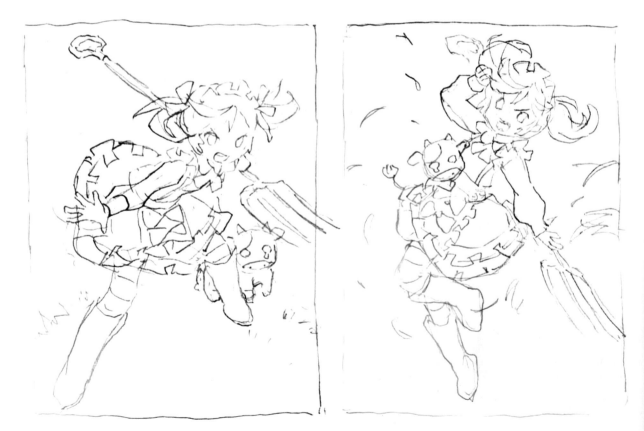

用彩色草稿確定配色和印象

　　最後一個階段是畫彩色草稿。下圖是我畫的彩色草稿，顏色塗出界或不準確都沒關係，大致填上顏色就好。然後**比較2張圖，看哪張自己更期待成品、會想清稿畫完吧！**

　　如果都想繼續畫，就能一次擁有2幅作品，等於賺到了。像這樣細分流程，就能防止半途而廢，而且還能回到前一個階段重新開始，有存檔備份的效果。

Note │ **輸入線稿，製成數位檔案**

其實不需要掃描器，用手機就能將草稿儲存成數位檔案！推薦各位使用「Dropbox」應用程式，開啟APP後，點擊「新增」→「文件」→「掃描」，然後為自己剛畫好的圖拍照即可。這麼一來，一個按鍵就能調整裁切範圍和線條深淺。手機拿遠一點看，依喜好調整後按下「完成」→「下一步」。儲存格式可以選PDF或PNG，插畫只要選PNG就行了。選擇儲存位置後按下「儲存」，就大功告成啦！

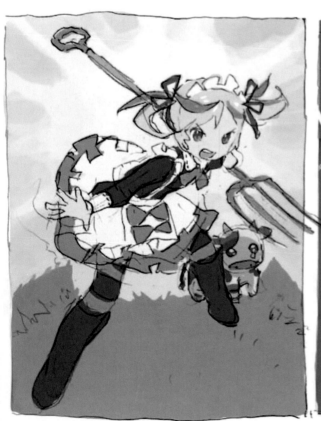

logic 04 理論 不讓「草稿比清稿好」

各位是否遇過清稿完成後，發現草稿更好看的情況呢？

先按照草稿來清稿

清稿流程會因使用厚塗法或線稿法而有所不同。無論如何，首要之務是**依照彩色草稿來清稿，畫得乾淨俐落**。這項流程需要花上較長的時間，但心情上應該最輕鬆。

不過，要是你以為這一步只是要修改草稿裡的圖形、將畫面修飾得乾淨漂亮，就大錯特錯囉！

按照厚塗的要領，在草稿上添加細部描繪
直接在彩色草稿上添加線條和色彩，逐步修飾。

開新圖層，畫上新線稿
用彩色草稿打底，往上建立圖層來描線稿。

畫到這一步時，你是不是會困惑「怎麼草稿還比較好看」？

原因在於作品的「細節變化」消失了！

草稿　　清稿

總覺得
缺少動感……

「細節變化」消失的原因
・線條的氣勢削弱。
・過度注重維持正確的人體結構，導致姿勢的動感消失。
・過度注重維持正確的透視，導致人物僵硬。
・過度注重維持色調，導致作畫時綁手綁腳。

增加「細節變化」的方法

在清稿的階段過度專注於修飾，可能會失去草稿隱含的「細節變化」。過了一晚後，隔天再用全新的心情來比較清稿和草稿，就能察覺這個問題了。

建議複製草稿圖層，並疊到清稿圖層上方，以反覆顯示和隱層圖層的方式來修正。如果身邊有人可以請教，詢問他們的看法也很有效果。不過，比起觀看者的意見，自己的感覺更重要。可以思考「這裡看起來是不是有點奇怪？」、「臉是不是歪了？」等等，磨練自己的觀察力。

下面介紹一些可以試著增加作品細節變化的方法。在發表作品以前，先深呼吸、試著比較看看，把你的插畫變得更漂亮吧！

想具體呈現出「細節變化」，就是要「比較」！

● 試著呈現不同樣式的臉
改動一下臉部五官來比較看看，例如：拉開眼距、放大眼睛、提高或降低嘴巴位置等等。

● 試著添加特效
畫上風、粒子等特效，看看風格的變化。這時多做幾種樣式會更有效果；反之，也可以試著減少特效。

● 提高對比度
校正對比的程度。用曲線功能提高或降低整張圖的對比度，比較看看哪種更能令人印象深刻。

#TRY!

用「＃齋藤直葵的繪畫練習法第1天」這個標籤，上傳分享自己畫的**4張簡易草稿**和**2張彩色草稿**吧！

範本閱覽室

這裡首度公開齋藤直葵以前畫的草稿和角色設計圖。當時負責的是輕小說《リトルテイマー》（2016年 神無月紅著 KADOKAWA出版）的封面和插圖。

簡易草稿

　我是用這種感覺來畫插圖的簡易草稿，其中有幾張的構圖都曾經改過。在簡易草稿的階段可以輕易嘗試各種構想，各位可以大膽地發揮想像力。

真的畫個大概就可以了！

這一步確定得愈詳實，
後面作畫就會愈順利！

彩色草稿

　　用灰階色塗出深淺，或是大致填上色塊……嘗試各種方法，讓自己更容易想像出完稿的狀態。如果這一步連背景都能想像出來的話，後續就會畫得非常順手。

角色設計

如果是原創角色，就需要先畫好人物設定圖！方便用來檢查插畫和設定圖是否有出入。

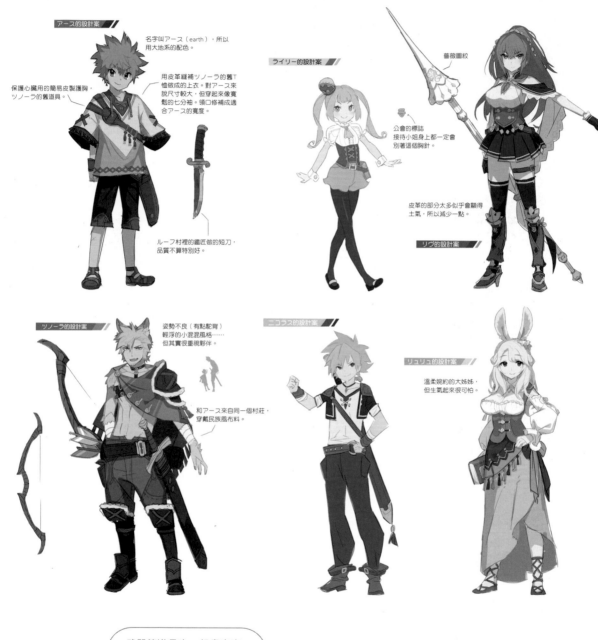

武器等道具也一起畫出來會更省事！

DAY
2

在姿勢練習中
有所「發現」

唔⋯⋯我不管怎樣就是畫不好人物姿勢⋯⋯總是顯得很平面⋯⋯

 這是很多人都會有的通病呢！這次我們就來談談「提升畫技的循環」、解說姿勢的問題吧！

什麼是「提升畫技的循環」啊？

 要想提升畫技，可不能不加思索地埋頭練習。透過「作畫」、「發現」、「領悟」、「採納」這4項循環，就會進步得更有效率喔！

「進步」不等於「練習」，
而是等於「發現」！

進步的捷徑並不是靠單純地練習。
首先要畫完自己的作品，再從中找出提升畫技的線索。

畫技會在循環過程中逐步提升

為了提升畫技，靠「身體畫法」、「眼睛畫法」這類教學來學習和練習，效率其實不太好。如果不先預設具體的理想，如：希望大眾怎麼看待自己的插畫，怎麼將畫技運用在工作上等等，只是一味地學習和練習，結果大多無法將學到的技巧應用在作品上。

那該怎麼辦才好呢？很簡單，先畫想畫的圖吧！透過作畫，可以發現作品裡的優勢、缺陷、課題，這樣才會領悟到該如何活用學到的技巧。

採納這些領悟之後，再回頭繼續畫。重複「Draw＝作畫」、「Discover＝發現」、「Notice＝領悟」、「Adopt＝採納」這4項「DDNA循環」，就有助於提升畫技。

尤其是看起來最難的「發現」，只要將自己的作品與其他作品或範本比較，就會容易很多。今天的練習就著重在人物姿勢上，教大家透過「比較」來幫助自己發現。

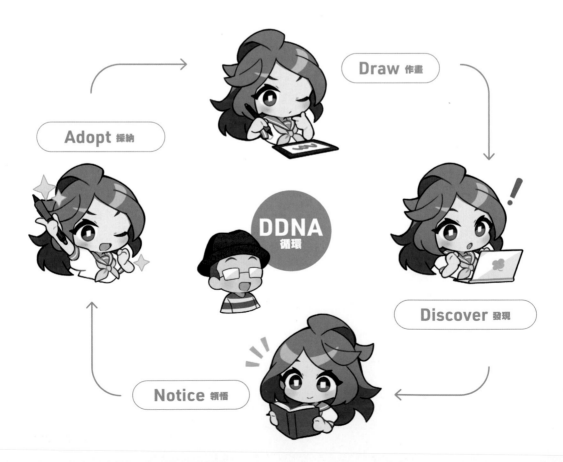

Adopt 採納

DDNA 循環

Draw 作畫

Discover 發現

Notice 領悟

從自己想畫的圖中獲得發現

建議各位可以先畫想畫的圖，會更容易發現自己還缺乏什麼才能達成理想。例如：想畫可愛的女孩子，就先畫看看，然後思考一下補上什麼才能畫出自己追求的可愛感。

不少人都會想著「要先練習人體結構、骨架才行」，但是從基礎開始往上累積需要很多時間，非常辛苦。

因此，**建議可以先畫出外形，以對症下藥**的方式逐步解決問題，更能快速朝著「期望的成長方向」前進。

各位就用這種方式，一步步地改善自己作品中的立體感、眼睛畫法、上色方式等不足之處吧！

下圖是我得到發現的前後比較圖。就像這樣，發現自己插畫的改善要點，就能修飾得更好。

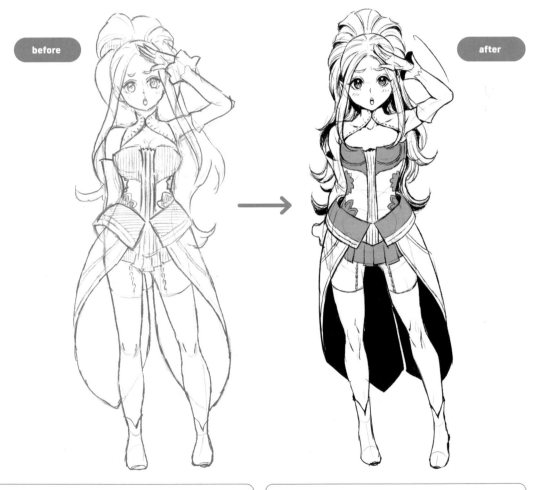

before → after

發現①
即便是畫人物正面，也要將鏡頭往上或往下調整，才會更有立體感。

發現②
注意身體是否僵硬、脖子是否太長、頭髮有沒有立體感。

logic 02 理論

透過「發現」，瞭解身體「比例」

進步的捷徑並不是靠單純地練習。
首先要畫完自己的作品，再從中找出提升畫技的線索。

有魅力的人物比例
根本不需要「理解正確的人體結構」

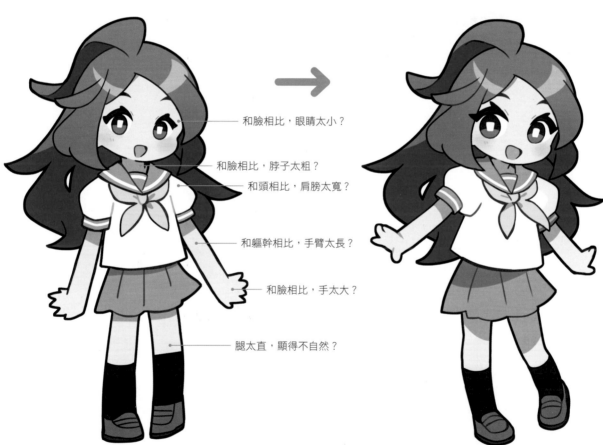

和臉相比，眼睛太小？

和臉相比，脖子太粗？
和頭相比，肩膀太寬？

和軀幹相比，手臂太長？

和臉相比，手太大？

腿太直，顯得不自然？

有魅力的人物比例會因畫風而不同。
找出自己最想畫的人物比例就好了！

當覺得「這個姿勢看起來很怪」時，很多人會以為是人體結構有問題，**其實並非如此，問題出在人物比例上**，如：脖子粗細。

特別是學過人體結構的人，會更容易專注於要畫出正確的人體結構，結果臉明明一點也不寫實，脖子卻粗得很寫實；或者是用臉當比例尺，畫出了普通粗細的脖子，但是一與身體相比就顯得脖子很粗，這種沒有同時對比多個部位的情況也很常見。

所以，為了能在畫人物姿勢時獲得「發現」並持續進步，**最重要的並不是學習人體的正確比例，而是將採用相同姿勢的他人作品和自己的作品放在一起比較，模仿自己覺得「很棒」的圖畫當作練習**。

我經常用自己覺得很棒的作品來描圖，想像衣服裡的身體姿勢來練習作畫。如此一來，就能發現藏在衣服裡不易看見的人體比例和身體扭轉方式了。

我都是這樣練習畫人體的，在作畫時察覺「可以省略不畫的部分」，找出「有魅力的人體比例」。

就算是相同的眼睛大小也很難抓到比例呢！

眼睛的線條較粗，看起來會比實際上大，所以不用畫得太大。

畫成這樣，像是從裡面往外凸，有點噁心。

要仔細注意凹凸。

太注重肌肉曲線，看起來很不順眼，只畫出關節處的構造或許比較好？

省略

不省略

Note
正確的人體 ≠ 有魅力的作品

我曾經因為某熱門遊戲的女性角色非常有魅力，就練習描她的身體比例，結果才發現她的軀幹短到比頭還小，嚇了我一跳。我因此發現就是這種比例才吸引人，所以各位可以嘗試用自己覺得有魅力的人物角色來練習描圖或臨摹，一定可以發現其中吸引人的理由。

依目的改變
姿勢草稿的畫法

這裡要為不擅長畫人物姿勢的人，
傳授2種可以分別運用的姿勢草稿畫法！

灰色塊法
適合重視印象的人

前面談過在人物姿勢裡得到新發現的各種理論，本篇就要來介紹用於實踐的姿勢草稿畫法。畫人物姿勢草稿的時候，主要有2個方法。

其一就是用灰色塊畫出人物的剪影後，再慢慢修飾。適合想要改善生硬姿勢的人，以及不擅長思考人體結構等困難細節的人。

1 先用粗略的線條畫草稿。
2 用灰色塗滿人物草稿，觀察整體印象。
3 反覆補畫或擦除，修飾整體的印象。

像這樣慢慢勾勒出大致形狀，就能更靈活地建立人物姿勢。

假如右頁介紹的火柴人法屬於理論派，這裡的灰色塊法就是感覺派的畫法。可以依照個人喜好選擇，選用能讓自己躍躍欲試的作法就好。

在灰色塊加上陰影，
後續會更容易畫下去！

1

2

3

火柴人法
適合重視立體感的人

　　如果不想用很需要憑感覺畫的灰色塊法，
也可以用火柴人畫出大致形狀後再畫出體型。

1 用火柴人畫出想畫的姿勢。

2 在關節處畫圓圈。

3 用圓筒形畫出胖瘦體型，逐漸畫成完整的
　　人體。

　　如此一來，就可以在意識骨架和肌肉的同
時，慢慢確定人物姿勢，描繪出具有立體感
的身體。

　　與注重印象的灰色塊法相比，火柴人法是
聚焦在結構上，像是「手看起來是不是朝這
個角度往前伸？」等等。**想要在作畫中掌握
人體結構時，從火柴人開始畫就會很清楚又
方便。**不擅長畫出姿勢立體感的人，建議從
這個方法開始練習。

好處是可以輕鬆
畫出各種姿勢！

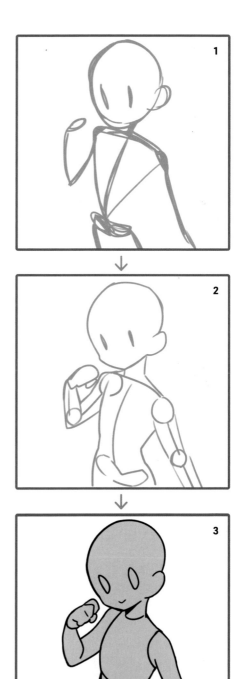

practice 04 實踐 1天就可以學會畫人體

練習畫人體的方法有很多種，不過這裡要教的是1天內就可以進步的必勝技巧。在這一步，關鍵依然是「發現」！

1天內完成「3日進步法」

我的YouTube頻道裡有部影片「【超值】3天提升畫技的方法（【超有料級】イラストが3日で上達する方法）」。簡單來說，就是「全心全意畫出大量人物姿勢的練習法」。

第1天畫全身圖；第2天的上半天畫連續動作，下半天從各種角度畫素描人偶；第3天則是重畫一次第1天的圖。這就是一系列的練習。

其實，就算濃縮在1天裡畫完，同樣效果十足。

或許有人會疑惑「我平常就會畫人物姿勢啊！這樣有什麼分別嗎？」只要實行這個練習法，相信你就會感受到自己有很明確的「發現」，畫技也會變得愈來愈純熟。

下面整理了1天的課表，各位可以參考看看，也可以直接按表操課，得到新發現！

上午（P34）

畫1張全身的人物站立圖。

畫什麼角色都可以喔！

下午1（P34）

畫連續動作。

→ 透過身體動作，瞭解呈現的印象。

一系列的練習會孕育出新發現

為什麼按照下列流程畫出人物姿勢的草稿，就會有新發現呢？因為我們可以拿上午畫的圖，和經過練習、掌握立體感後所畫的圖互相比較。

透過描繪連續動作，可瞭解「手臂和雙腿怎麼活動，會呈現出什麼印象」；藉由用素描人偶練習作畫，則可以建立起「３Ｄ空間

感」。培養好這些能力後，重畫一次相同的圖，就會畫出截然不同的感覺。**思考造成這種差異的原因，就會引領你獲得新發現。**

請各位一定要將這個發現標記在before／after的圖畫旁邊。要是忘記這麼難得的發現就太可惜了，寫下來才能常常回顧，逐漸吸收成自己的一部分。

下午 **2**（P36）

用素描人偶重現姿勢
並畫出來。

晚上（P37）

再畫一次相同的姿勢。

→ 加深對３Ｄ空間的理解。

有了好多
新發現呢！

上午 用自己目前的實力 畫人物站立圖

接下來,我會更具體地說明每個步驟。首先,畫1張自己想畫的角色全身站立圖,不論什麼主題或類別都可以。

在這一步**不要裁切任何部位**,總之就是完整地畫出全身,重點在於找出自己不擅長畫的部分,像是「看起來很平面……」、「姿勢畫得不夠帥……」等等。過程中,或許會因為畫得不順手而灰心,但請先耐心地完成這個步驟。

下午 1 畫連續動作

參考動作姿勢集等資料,練習畫人物姿勢。這一步最重要的是並排畫出「跳躍」或「飛踢」這類連續動作。**目的在於瞭解身體的各個部位會怎麼活動,並且會呈現怎樣不同的印象。**畫線框有助於讓自己意識到正在畫什麼樣的立體感,將練習的效果提高好幾倍。沒辦法立刻畫出姿勢的人,可以像右圖一樣,從火柴人開始畫動作。

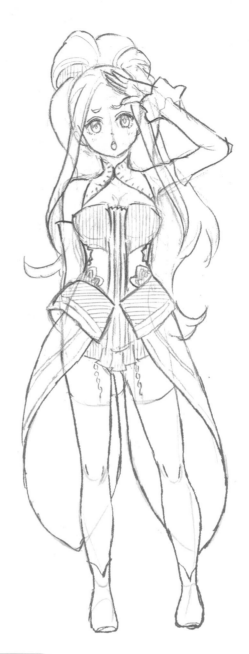

畫出線框,注重立體感!

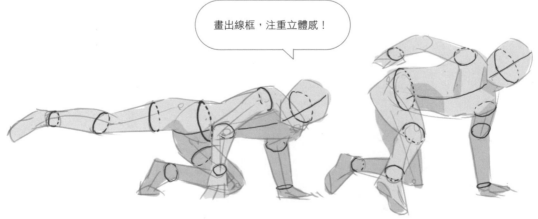

連續動作

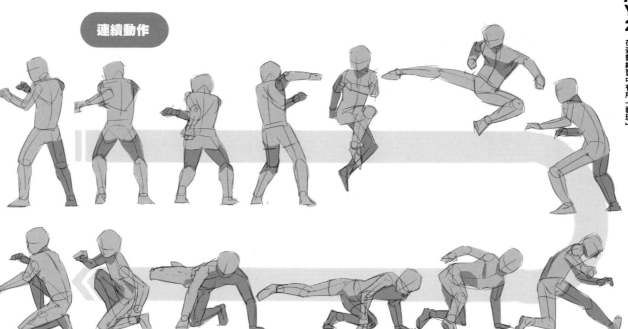

火柴人版本

畫完火柴人後，
再像P31一樣畫出身體！

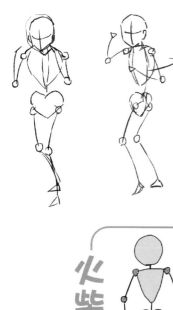

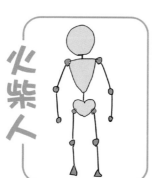

火柴人

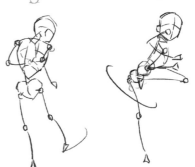

從各種角度
畫素描人偶

接下來，選出剛剛畫過的動作中最喜歡的姿勢，用可動式素描人偶來呈現，然後從各種角度描繪人偶。

下午第一個練習中，已經留下如何讓姿勢更帥氣、立體的印象，在這第二個練習中就是要以三次元的方式呈現，讓你**更立體地瞭解角度，並在腦海中整理各種表現方法**。

這一步不需要畫得很細膩，重點在於透過畫整體輪廓、比例、線框來意識到立體感。不過，這個練習嚴禁描圖。因為描圖不需要觀察力，會把練習變成毫無意義的工作，千萬要當心。

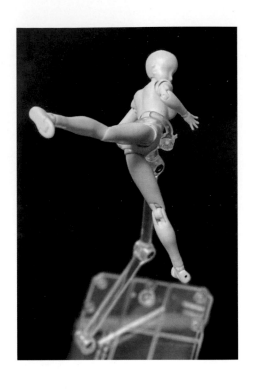

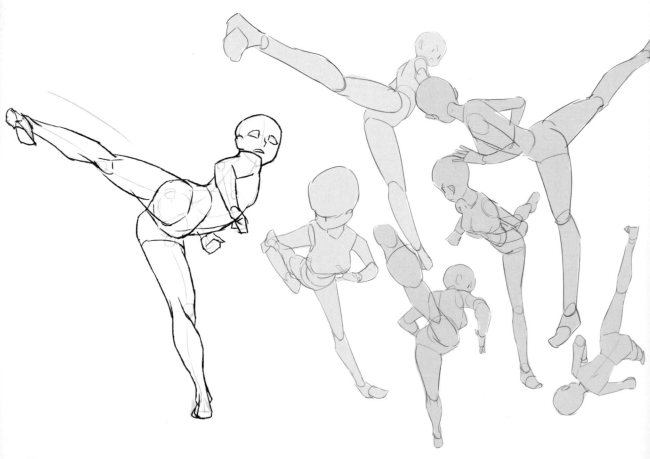

晚上 重畫一次早上的圖

最後根據上午畫過的圖，再畫一次相同的構圖和姿勢，找到起初沒有發現的問題和解決方法。重點在於**活用畫連續動作時獲得的帥氣印象**，和畫人偶時培養出的立體感。

只要注重立體感、傾斜度、比例，應該就能感受到空間的深度。藉由這些方法，大幅增加作品裡的資訊量，就能讓作品更精湛。要好好珍惜藉此得到的新發現喔！

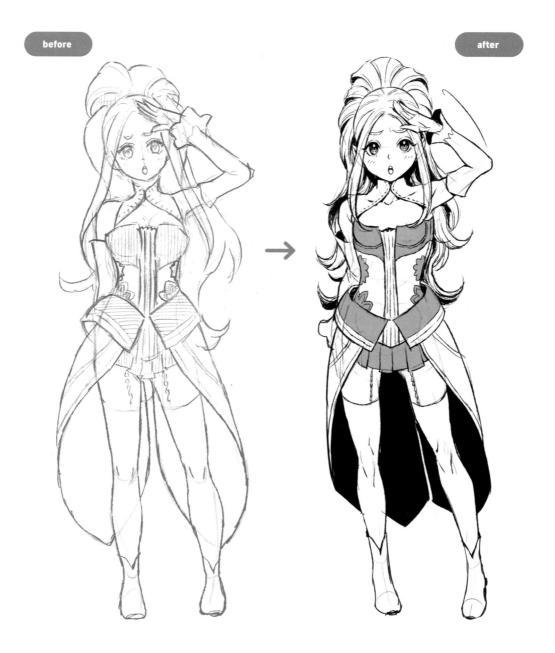

before

after

practice 05 實踐 想輕鬆呈現出 人物立體感！

畫出人物姿勢後，只要注重幾個要點，就能輕鬆呈現出圖畫的立體感。

從零開始構思姿勢時的建議

上一篇已經教完透過練習培養立體感的方法了，但我也理解各位「想馬上就能畫出立體感」的心情。畢竟，能夠順暢地畫出來，成就感和幹勁也會更高嘛！當然，我也有可以讓插畫瞬間漂亮好幾倍的建議。

假如上一篇談到的練習法是需要長期服用的藥品，在本篇我要提供給各位的就是強力特效藥！

搭配使用，更有助於提升對圖畫立體感的意識。

● 避免畫正面

我不會說千萬不要畫，但如果想讓人物顯得更立體，我建議不要畫正面。正面的線框剖面呈平行，看不出明顯的角度，也無法表現出畫面的景深，姿勢呈現不出空間感。思考人物姿勢最重要的一點，就是**剖面要有角度，而且能在畫面中呈現出景深**。

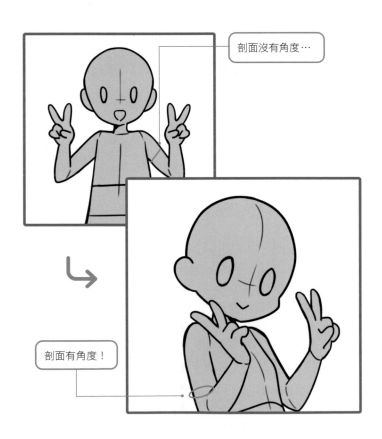

剖面沒有角度…

剖面有角度！

構圖會在
下一章解說。

38

● 強調姿勢的前後感

要避免人物姿勢過於扁平，最簡單的方法就是將臉和身體配置成斜的，手腳彎曲或往斜上方舉起，反正就是避免畫正面，以呈現出前後感。只要注重這點，就能強調出景深、畫出有立體感的姿勢。尤其是手腳往前伸出的姿勢，可以呈現出畫面景深，有效增加人物的立體感和魄力。再加上護腕、手錶、皮帶等小配件，就能同時併用剖面效果。

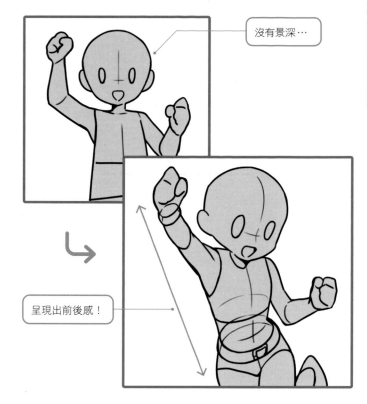

沒有景深…

呈現出前後感！

利用P34教的線框來找出剖面！

● 仰角和俯角

由下往上看人物的仰角構圖，和由上往下看的俯角構圖，都可以自然呈現出剖面的角度、強調出立體感。但是，對初學者來說，仰角和俯角是比較困難的構圖。因為還無法掌握立體感，就難以用線條描繪。建議先把人體當作方塊，用堆疊方塊的感覺來畫，就能自然畫出立體感了。這時別忘了畫出剖面，掌握平面和立體形狀，順利畫出角度。

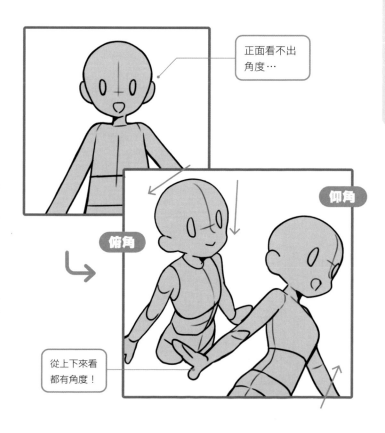

正面看不出角度…

俯角

仰角

從上下來看都有角度！

practice 06 實踐 只要練這些就好！姿勢的設計原則

本篇要介紹提高人物動感、讓畫面瞬間美觀很多的重點！
只要在畫人體時意識到這些關鍵，印象就會大不相同。

先記住姿勢的設計原則，再開始動筆

看到這裡，相信大家對人物姿勢應該都有很多新發現了。欣賞別人的作品、瞭解自己作品裡的缺失、察覺對方「可能是故意這樣畫」的意圖，都是很重要的體驗與發現！

本篇將放上我畫的人物姿勢草稿和站立圖，並說明哪些部分是刻意為之。各位可以練習畫同樣的姿勢來體會我說的重點，或找出新發現。請多多善用範例來自主學習。

1
營造出直線和曲線的對比。

2
注重手的動作。

3
將重心帶到圖畫上方。

4
另一隻手不要藏起來，
要確實畫出來。

5
用髮型營造出寬大的
輪廓和流向。

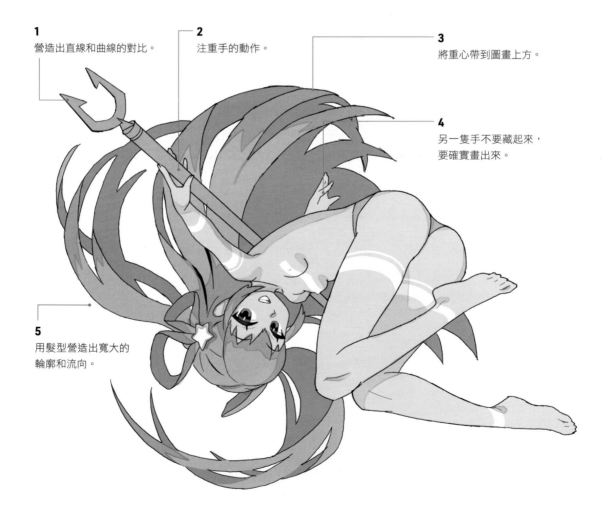

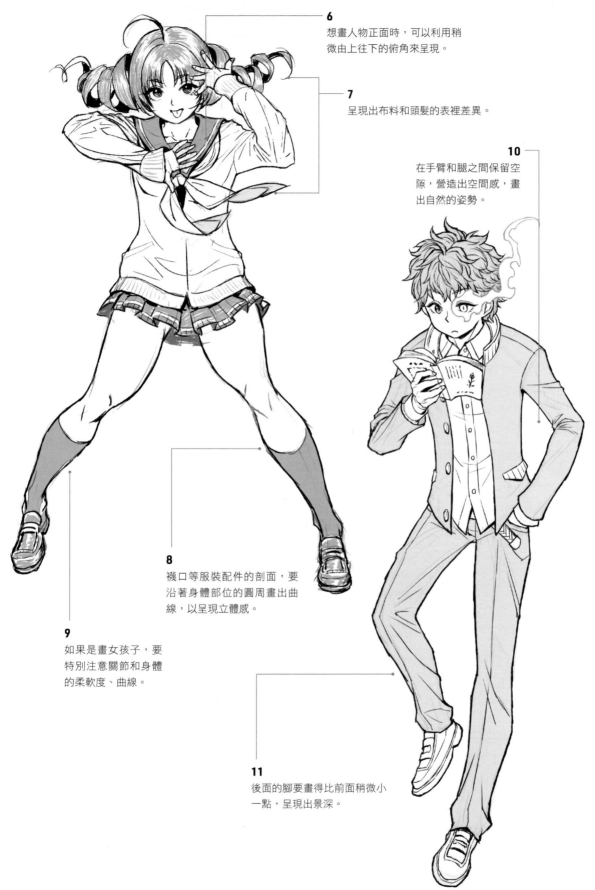

6

想畫人物正面時，可以利用稍微由上往下的俯角來呈現。

7

呈現出布料和頭髮的表裡差異。

10

在手臂和腿之間保留空隙，營造出空間感，畫出自然的姿勢。

8

襪口等服裝配件的剖面，要沿著身體部位的圓周畫出曲線，以呈現立體感。

9

如果是畫女孩子，要特別注意關節和身體的柔軟度、曲線。

11

後面的腳要畫得比前面稍微小一點，呈現出景深。

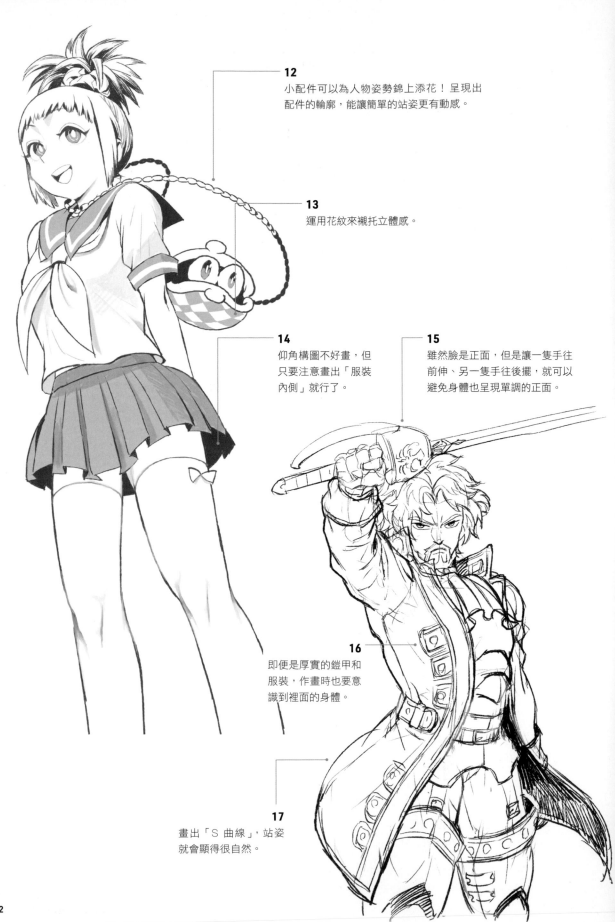

12
小配件可以為人物姿勢錦上添花！呈現出
配件的輪廓，能讓簡單的站姿更有動感。

13
運用花紋來襯托立體感。

14
仰角構圖不好畫，但
只要注意畫出「服裝
內側」就行了。

15
雖然臉是正面，但是讓一隻手往
前伸、另一隻手往後擺，就可以
避免身體也呈現單調的正面。

16
即便是厚實的鎧甲和
服裝，作畫時也要意
識到裡面的身體。

17
畫出「S 曲線」，站姿
就會顯得很自然。

延伸領悟

這裡再稍微深入探討如何呈現生動的構圖和部位，並解説我個人的發現。

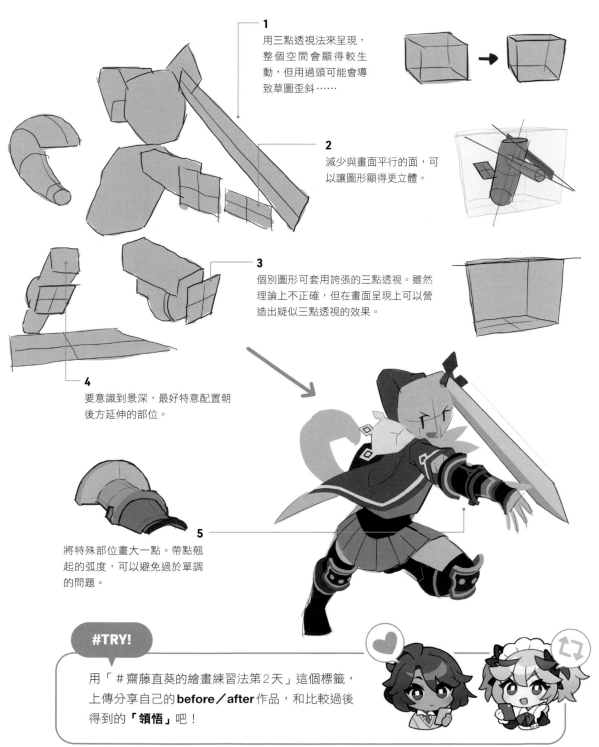

1
用三點透視法來呈現，整個空間會顯得較生動，但用過頭可能會導致草圖歪斜……

2
減少與畫面平行的面，可以讓圖形顯得更立體。

3
個別圖形可套用誇張的三點透視。雖然理論上不正確，但在畫面呈現上可以營造出疑似三點透視的效果。

4
要意識到景深，最好特意配置朝後方延伸的部位。

5
將特殊部位畫大一點。帶點翹起的弧度，可以避免過於單調的問題。

#TRY!
用「＃齋藤直葵的繪畫練習法第2天」這個標籤，上傳分享自己的 **before／after** 作品，和比較過後得到的「**領悟**」吧！

社群媒體的
使用&因應建議

社群媒體已經成為現代人生活的一部分，畫圖的人、現任插畫師都應該好好善用這些平台！

社群媒體最有幫助的地方，在於「可以確認自己和群眾的落差」。舉例來說，當你看到人氣插畫師的作品時，可以比較自己和別人對該作品的評價，或許會發現有所出入。如果你只是出於興趣才畫圖，就沒什麼關係；但如果你想當個成功的插畫師、想得到很多好評的話，這樣可就不太妙了。我個人偏好畫得非常精細、氣勢磅礡的畫，但是觀察社群媒體上的風向後，才發現這種風格不太受歡迎。簡潔可愛的插畫、跟風時事的題材在

日本更熱門。對於立志成為專業插畫師的人來說，發現價值觀的落差，並累積「廣受群眾肯定的作品」圖庫是相當重要的事。

此外，應該有不少人猶豫到底該不該堅持在推特上發表作品。我認為，如果從推特內容可以看出繪師的形象和心路歷程，會讓觀看者更有親切感。若是活用推特能為自己加分，還是盡量發推會更有利；相反地，如果你覺得社群媒體會削弱創作意願和幹勁，就盡量遠離吧！可以為自己訂立使用社群媒體的規範，像是：身體不舒服和睡前不要看、將誹謗自己或令你嫉妒的繪師設為黑名單或消音等等，保護自己的心理健康。

我懂！看到年紀比自己小的人畫得超好，就會很沮喪呢！

最重要的還是「開心地畫」、讓自己繼續畫下去喔！

DAY
3

用1種**構圖**
畫出 200% 的美

唔……我已經知道設計圖的作法和姿勢的
練習法了，但畫面就是不夠漂亮……

那可能就是構圖問題囉！

只要換構圖就能變漂亮嗎？

沒錯！可以說「構圖決定一切」。接下來要解說怎麼選擇
符合自己理想的構圖，都是可以現學現用、簡單且效果超
群的技巧喔！

logic 01 理論 用1種構圖 大幅提升作品品質

插畫的印象有9成取決於「第一眼」。
因此本篇就要教大家如何決定構圖，讓人第一眼就覺得插畫的品質很高。

構圖是決定美觀與否的最大關鍵

「好帥！」、「好可愛！」、「好美！」這些初次看到插畫時的第一印象，我認為有**95％取決於構圖**。大多數人並不會仔細鑑賞插畫，尤其是在社群媒體上，幾乎都是一眼就掃過去。所以是否能在第一眼就傳達出圖畫的訊息——也就是作品主題（參照P14），會直接關係到這幅畫是否有價值。而能夠在這一瞬間傳達訊息的方法，就是構圖。

我在說明第1天的畫圖方法時，也一併說明了簡易草稿的畫法。正因為構圖決定了95％的成果，所以我才會畫很多張簡易草稿來互相比較。稍微離題一下，藝術繪畫也需要先透過寫生來畫好作品的設計圖。寫生是在構思階段畫的草圖，是思考作品要素和結構的重要流程。畫角色人物時也一樣。

這裡會介紹11種構圖。在簡易草稿的階段先想好符合作品主題的構圖並畫出來，大幅提高最後的完成度吧！

修飾構圖前

修飾構圖後

構圖呈現的印象
竟然差這麼多！

· 觀看者容易看見女主角的眼睛。
· 改善整體鬆散的印象。
· 主角和反派的位置關係很明確。
· 配角不會太搶眼。

以「想呈現的部分」、「有無動感」來決定構圖

思考構圖時，決定是否要有「動感」，會有很大的不同。想畫出動感時，要避免水平垂直構圖；反之，就要以水平垂直構圖來呈現，這一點很重要。這裡所說的「水平垂直」，是指相對於畫面，手臂或刀劍等是以水平或垂直方向伸展的意思。

水平垂直構圖會給人嚴謹的印象，同時能強調神祕感，適合用於強調人物存在感。

相反地，想畫生動的插圖或戰鬥場面時，只要避免構圖呈現水平垂直即可。可以考慮畫面整體的動向，配置成傾斜、微微彎曲，或是加上前後透視來呈現景深等等。

如果一開始就能分別運用這些技巧，就能輕鬆修飾構圖了。之後再決定作品想要強調的主題與傳達的訊息，選出最能呈現這部分印象的構圖吧！

使用水平垂直構圖

避免水平垂直構圖

NG！ 不要「姑且畫在中間」

最常見的NG構圖範例，就是姑且把角色人物的臉畫在中間。如果是別有意圖倒也無妨，不過這樣畫會讓構圖變得膚淺又沒有趣味。好的構圖都具備「主題」和「表現主題的意圖」，請大家一定要牢記在心。

用圖表幫忙決定構圖

當不知道實際畫圖時到底該怎麼決定構圖時，
就用「構圖樹狀圖」來找出最理想的構圖吧！

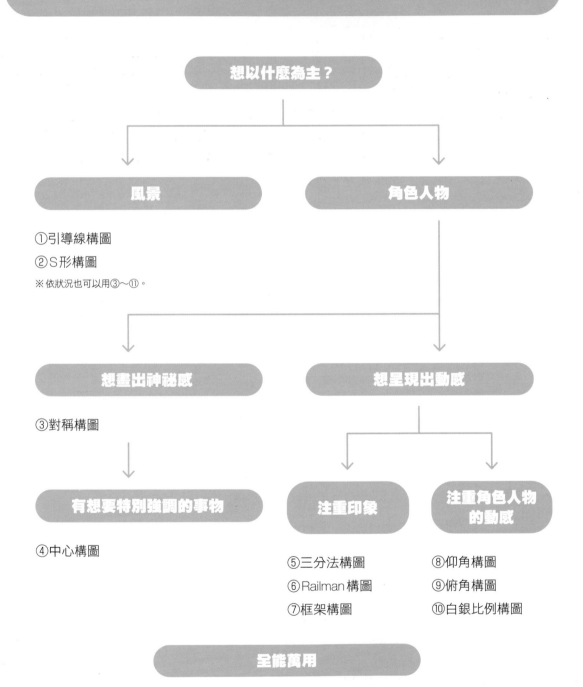

想以什麼為主？

風景

①引導線構圖
②S形構圖
※依狀況也可以用③～⑪。

角色人物

想畫出神祕感

③對稱構圖

想呈現出動感

有想要特別強調的事物

④中心構圖

注重印象

⑤三分法構圖
⑥Railman構圖
⑦框架構圖

注重角色人物的動感

⑧仰角構圖
⑨俯角構圖
⑩白銀比例構圖

全能萬用

⑪黃金螺旋構圖

① 引導線構圖

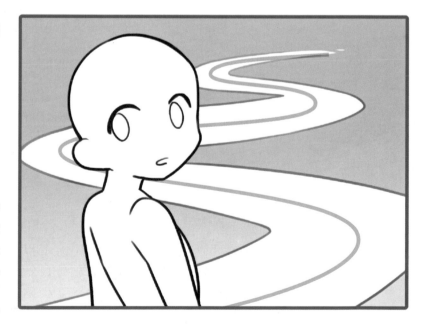

主要用於有風景、想呈現作品世界觀的時候。角色人物不能當主軸，而是要放在風景裡的一處。知名遊戲的包裝封面常使用這種構圖。若主角設定是常出外冒險，就會特別常用這種構圖來強調「目的地」。

> **POINT**
> ・適用以風景為主的插畫。
> ・想要呈現世界觀。
> ・強調目的地。

② S形構圖

道路或河流蜿蜒成S形的構圖。這也是以風景為主的構圖，但更能表現出景深，適合用於想要拓展空間、表達遼闊空間的時候。而且因為有景深，還可以利用登場人物行進的方向來暗示未來或過去、營造出故事性。

> **POINT**
> ・適用以風景為主的插畫。
> ・可以表現出風景的景深。
> ・可以營造出故事性。

③對稱構圖

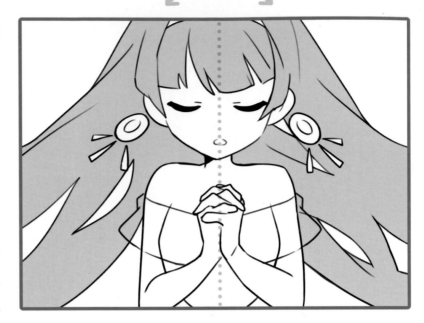

左右對稱的構圖，可以
在嚴肅的氣氛中呈現出
神祕感。這種構圖沒有
動感，能用來突顯登場
人物身上的配件設計。
加上動感的話，大多無
法呈現出配件設計的細
膩度。

POINT　　·嚴肅的氣氛容易讓人一眼留下深刻的印象。
　　　　　·缺乏動感，但相對地能強調神祕感。
　　　　　·可將視線引導至道具或配件上。

④中心構圖

這是對稱構圖再細分出
來的構圖。將想要強
調、想畫的東西配置在
中央，能使描繪對象更
醒目，推薦用來表現角
色人物的神祕感或寧靜
的氣氛。但要注意使用
這個構圖的意圖是否明
確，否則看起來就只是
「姑且畫在中間」而已。

POINT　　·可以表現出神祕感或寧靜的氣氛。
　　　　　·襯托位於中央的描繪對象。
　　　　　·注意不能看起來像是「姑且畫在中間」。

⑤三分法構圖

畫面分別以直向、橫向的2條線平分成九宮格，將想要強調的主體配置在4個交叉點。如果已經有想要強調的主體，就能輕易套用，屬於適合所有狀況的萬用構圖。將靜止的物體放進構圖裡時，可為畫面營造出靜中有動的驚人效果。

POINT	・可任意套用的萬用構圖。 ・可以為靜物增添動感。 ・如果有想要強調的主體，就很好發揮。

⑥Railman 構圖

在2條對角線和四等分畫面的4條直線形成的4個交叉點上，放上想要強調的地方。與三分法構圖相比，交叉點的位置偏外側，會有更多餘白，適用於想讓這些餘白別有深意的時候。三分法構圖的感覺是「我就想畫這個瞬間」；而Railman構圖則是感覺「之後可能有後續」，營造出有某些預兆的戲劇性。

POINT	・餘白較多，可富有深意。 ・具有強烈的戲劇性。 ・會讓觀看者期待這張畫的後續。

⑦框架構圖

用草木或窗框,在描繪
對象的周圍製造出框
架,限制可見的景物。
説得更清楚一點,就是
除了想要強調的主體,
其他都遮起來。可以用
在想讓觀看者的視線在
廣大空間中聚焦於某處
的時候,無論有無動感
都適用。

POINT　・將視線限制在描繪對象上。
　　　　・重點除了想強調的主體,其他全部遮住。
　　　　・無論有無動感都適用。

⑧仰角構圖

由下往上看的構圖。如
果描繪對象是人物,可
以藉此強調出人體的質
量,呈現出肉感並增加
魄力。這個構圖的重點
是會顯得頭小、腿長,
展現出人物的優美身
材,很適合用在沒有動
感的站立圖。

POINT　・可以強調角色人物的質量。
　　　　・增加描繪對象的魄力。
　　　　・能展現出人物的優美身材。

⑨ 俯角構圖

和仰角相反,這是由上往下看描繪對象的構圖,很適合用來強調動感。容易畫出比仰角更有氣勢的插畫,特別適合用來畫人物抬起臉、露出快樂表情等活潑插畫。分別運用仰角和俯角構圖,可以增加描繪對象的魅力。

POINT
- ・適用於有動感的圖。
- ・容易表現出角色人物的氣勢。
- ・重點在於和仰角構圖區分用途。

⑩ 白銀比例構圖

如右圖所示,在長寬比為 $\sqrt{2}$:1的框架裡如此分隔,即稱作白銀比例。沿著這樣的線或框架配置要素,就能自然地修飾出美觀的構圖。白銀比例的餘白特別多,可營造出寬廣的空間,呈現出類似日本畫的印象,例如:著名的《富嶽三十六景》就是白銀比例構圖。特色在於能讓畫面顯得優美。

POINT
- ・讓人欣賞畫中餘白的構圖。
- ・可營造出類似日本畫的印象。
- ・讓畫面顯得十分優美。

⑪黃金螺旋構圖

如右圖所示,在長寬比為1.618:1的框架裡如此分隔,即稱作黃金螺旋。沿著這道螺旋配置要素,或是將想要強調的臉部等主體放在漩渦中心,可以營造出整體畫面勻稱的印象,適用於任何構圖。著名的《蒙娜麗莎》便用了黃金螺旋構圖。

> **POINT**
> ・適合所有構圖的萬用構圖。
> ・可以消除插畫裡呆板的感覺。
> ・補滿餘白,就會變成高密度的插畫。

螺旋上下左右
翻轉都可以喔!

#TRY!

用「#齋藤直葵的繪畫練習法第3天」這個標籤,上傳分享1張自己**運用構圖**畫出的插畫吧!別忘了附上主題喔~

DAY
4 瞭解**草稿練習**的
真正意義

 好了，我們來到7日練習的折返點囉！
……不過，這一章可能會有點辛苦喔……

唉!? 要做什麼啊……？

 接下來要全心全意地練習畫草稿！

……只有這樣？

 其實很多人會因為畫不出自己想要的感覺，或是沒辦法
畫完，而感到焦躁、悶悶不樂喔！不過，當你明白草稿
練習的真正意義後，肯定會獲得驚人的效果。

草稿馬拉松
可以提高畫技的底蘊

對於不想花費好幾個月、渴望短時間提升畫技的人，
推薦進行「只畫草稿」練習法。

不必畫完也能累積功力

相信很多人都會想「我現在還畫不出理想中的作品，希望可以不必花太多時間，一轉眼就提升畫技」。因此第4天，我們就要來進行短短1天內就能讓畫技大幅提升的方法──「1天13小時繪畫馬拉松」。

這個方法的關鍵在於，**不是專心只畫1張圖，而是「持續量產草稿」**。

草稿描繪的程度因人而異，但只要依當下的心情隨便畫即可，可以只畫到姿勢，也可以畫到線稿、用灰階色打底或塗色。累的話，就放下筆休息。只有一點需要注意，那就是千萬不要畫完，反正持續只畫草稿就好。

在剛開始練習的4～5個小時，可能會畫到想吐、想把圖通通扔掉，不過撐到6個小時以後就會慢慢習慣了。等到超過10個小時，你就會發生劇烈變化，變得可以迅速畫出腦袋裡想到的東西了！到了這個階段，還是要忍著不能把圖畫完。超過13個小時後，你就會進入可以完美畫出腦中線條的「無敵狀態」了。在達到這個狀態以前，都要一直持續畫草稿。

不過千萬不要勉強自己！13個小時等於挑戰自己的體力極限，如果覺得身體不舒服，就要盡快結束練習。

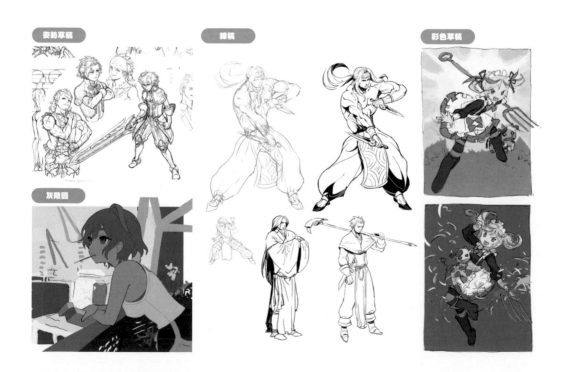

姿勢草稿

線稿

彩色草稿

灰階圖

持續畫草稿的好處

上一頁提到的無敵狀態,其實會在睡覺後重新歸零。但是,只要持續畫草稿……
· 無法畫出想要的線條。
· 一直畫不出想像中的圖,超不爽。

· 覺得反正我就爛,因為難受而放棄畫畫。
· 無中生有地繪出草稿太困難了,因而遲遲無法動手。
這些困擾都會一掃而空。

好處① 引導出自己真正的實力

覺得自己畫得爛的原因,在於技術(=現實實力)跟不上知識量(=想像自己能畫出什麼程度的圖)。因此,透過暖身(=大量畫草稿)可以讓自己更接近想像中的表現。只要瞭解「這就是自己的實力」,就會進步到不必每次都花13個小時也能畫出腦中的畫面,提高自己的極限。

好處② 可以累積大量的題材庫存

無中生有往往是最辛苦的,所以毫無頭緒就開始畫,大多無法順利畫完。不過只要做這個練習,畫到順手時就能累積很多不錯的草稿了。

好處③ 肯做就有收穫+無敵狀態

透過這個練習,可以感到「畫圖好開心」、「只要肯做就有收穫」。而且練習愈久,手感愈好。一旦進入「好像不管畫什麼,都可以創作出傑作」、「畫出來的線條都符合想像」的無敵狀態,就會提高畫圖的動力,並更想提高自己的極限。即使一覺醒來就會脫離無敵狀態,這份積極向上的心情還是會保留下來,成為明天的動力來源。

終於要開始練習草稿馬拉松了！
本篇專為想不出要畫什麼的人，整理出了齋藤直葵嚴選的題材庫。

可有效練習的草稿

相信很多人聽到要畫13個小時的草稿馬拉松，一開始都會不知道該畫什麼才好吧？其實不用想太多，就像前一篇提到的，抱持著「增加題材庫存」、「能畫出一張好看草稿就行」的輕鬆心情即可，想到什麼就畫什麼！

本篇整理了題材庫，提供給缺乏靈感的人。非常推薦各位練習畫別人構思的題材，這樣有助於畫出超越自己想像和喜好的圖。

題材總共30種。可以直接按照這30題來挑戰，也可以篩選出幾題、稍微變換內容後畫出30種。剛開始可以逐一嘗試想要挑戰的題材，慢慢就會出現更多想畫的題材了！

初級篇

挑戰畫出表情！

1 蹦蹦跳跳的開心少女

2 認真持劍的勇者

3 酣然熟睡的犬耳少年

4 戴著眼鏡坐著的憂鬱大姊姊

5 柔弱的水手服少女

6 穿著兔女郎裝、露出惡作劇笑容的大姊姊

7 盛怒的大叔

8 回過頭的溫柔青年

9 穿著學生制服、安靜閱讀的少年

10 擺出英雄般帥氣姿勢的少年

中級篇

挑戰畫出動作！

高級篇

挑戰畫配件和兩位以上的人！

姿勢閱覽室

這裡可以下載照片！
ID：oekakidoril
PASS：naoki#try45
https://kdq.jp/saitonaoki-mihon

本篇收錄了齋藤直葵自拍的練習姿勢用照片，根據配件和服裝難度分成3個階段。
各位要仔細觀察，並逐一練習喔！

初級篇

首先挑戰看看，畫出單純只有人體的各種姿勢！

畫的時候要
考慮到景深喔！

接著，挑戰搭配日本刀的姿勢吧！

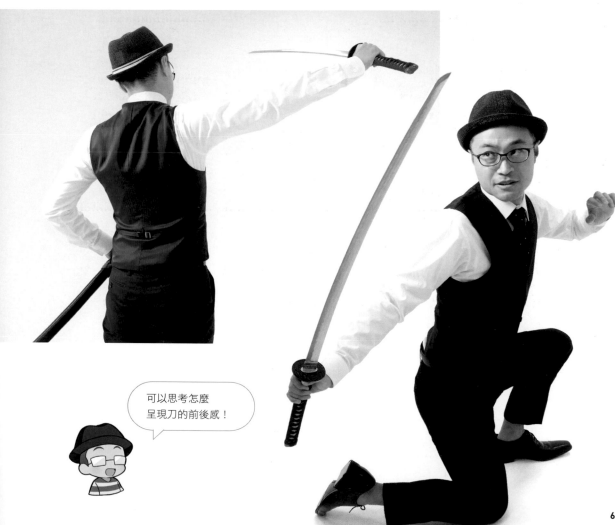

可以思考怎麼
呈現刀的前後感！

若是想像不出和服的結構，就先仔細觀察布料變化，再挑戰看看吧！

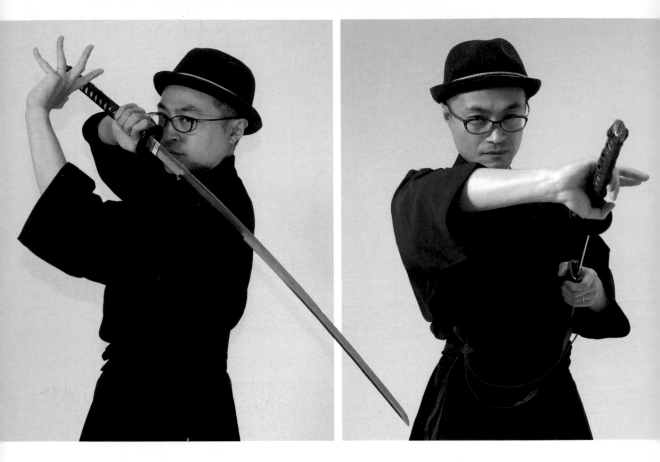

袃的變化
很難對吧！

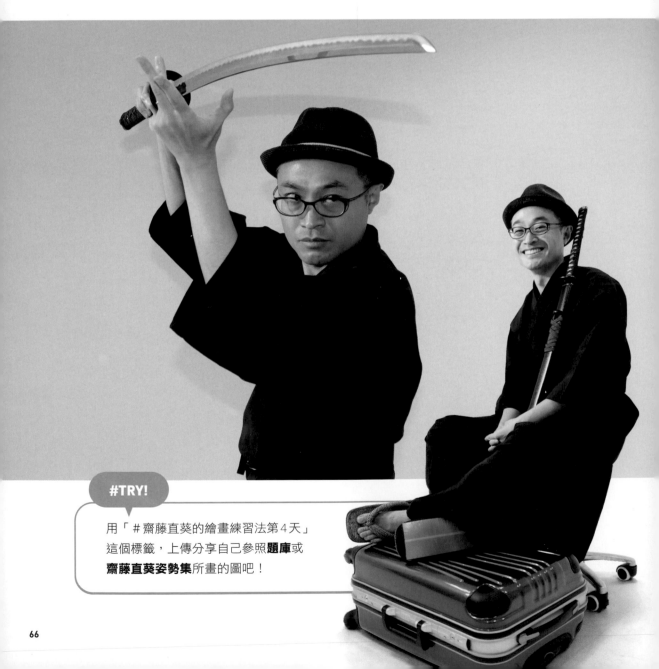

#TRY!

用「＃齋藤直葵的繪畫練習法第4天」
這個標籤，上傳分享自己參照**題庫**或
齋藤直葵姿勢集所畫的圖吧！

DAY
5
「精準臨摹」
可以培養觀察力

 各位曾經「臨摹」過嗎？

臨摹跟描圖不一樣對吧？

 對！我在DAY2提過，描圖大多是無意義的。不過臨摹只要方法正確，就能讓繪師功力大進喔！

功力大進⋯⋯？

 所謂的功力，就是指自身觀察圖畫的能力。只要有觀察力，當你在觀察喜歡的作品時，就能獲得成倍的資訊，並回饋到自己的作品上喔！

01 這樣不算臨摹！

臨摹是練習描繪作品，而不是描圖，務必記住這點。
使用正確的方法臨摹，就能有效練習！

臨摹＝描圖

　　臨摹並不是練習作畫，而是練習「觀察」。換句話說，就是**提高觀察力的練習**，有助於**培養空間感、色彩掌握、視線引導這3個能力**。第5天最好進行本章介紹的臨摹方法。

　　臨摹用的圖畫不必太難，依自己的喜好選擇即可。但是，臨摹和描圖（＝將圖畫設成半透明、疊上新圖層並照著描的畫法）不一樣，描圖對提高觀察力毫無幫助。要把原圖放在旁邊，用自己的雙眼觀察，按照接下來教授的方法來臨摹。

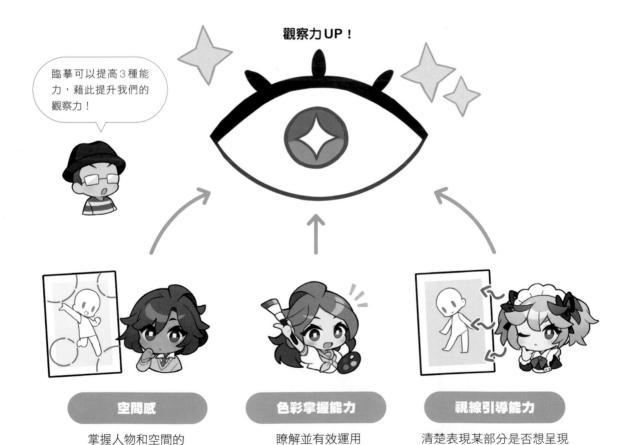

觀察力UP！

臨摹可以提高3種能力，藉此提升我們的觀察力！

空間感

掌握人物和空間的
占比與距離的能力。

色彩掌握能力

瞭解並有效運用
色彩的能力。

視線引導能力

清楚表現某部分是否想呈現
給觀者的能力。

Sakusya 2 的原圖

齋藤直葵的臨摹圖

02 空間感

實踐

透過臨摹，重現原圖各部位之間的距離。
藉此可以培養利用物體遠近、層次等營造畫面印象的空間感。

用三點距離法提高空間感

Sakusya2的原圖

齋藤直葵的臨摹圖

三角形的形狀
好像有點不同！

　　臨摹的重點在於不能單純模仿圖畫，而是要**目測點與點之間的距離並畫出來**。如上方的原圖和臨摹圖，將兩張圖的瞳孔、脖頸和肩線末端連成一個三角形，就能確認兩者的三角形是否一致。

　　比較後可以發現，臨摹圖的三角形較為縱長，位於肩線末端的點稍微偏左，就會更接近原圖。運用這種確認兩點之間距離的「三點距離法」來檢查各部位的距離，即可鍛鍊出營造圖畫印象的空間感，提升掌握空間的能力。

　　當然，用4個點也可以，不過三角形更能清楚看出形狀變化，容易掌握整體印象。盡量用自己要畫一幅贗品的感覺，來鍛鍊自己的觀察力吧！

　　不需要一次就畫到位，可以仔細比較原圖和自己臨摹的圖，逐漸修正覺得不太一樣的地方。只要修正得愈多，畫技就會愈進步。

POINT 1 試著找出幾個三角形

左頁提到用眼、頸、肩連成三角形來測量距離，其他部位也可以藉此拉出三角形。舉例而言，可以將手腕、帽子頂點、肩頭的衣服圖案連成三角形，找看看是否有不對勁的地方。

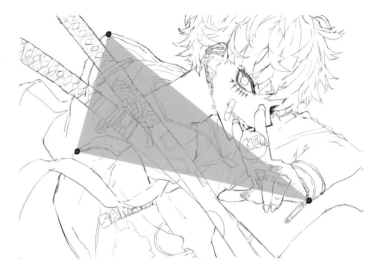

POINT 2 可以試著套用網格

除了三點距離法之外，若想追求精密度，讓「贗品」更像原圖，也可以套用網格、加上輔助線來畫。這樣可以更精準地臨摹，也是一種鍛鍊觀察力的方法。

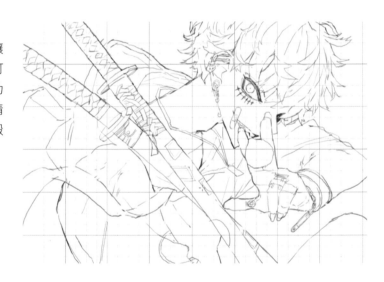

Note｜線條的粗細會大幅改變印象

各位試著臨摹後，應該會發現線條粗細和作品的整體印象有很大的關聯。線條較粗，會讓畫風變得可愛；線條較細，會呈現俐落敏銳的印象。先仔細觀察作品，再依據原圖的線條粗細來臨摹吧！

practice 03 實踐 色彩掌握能力

本篇目標是透過學習臨摹色彩的重點，吸收更詳細的色彩知識。
提升對作品呈現有巨大影響力的色彩掌握能力。

用想像和領悟力來提升色彩掌握能力

接下來要臨摹色彩。上色順序可以隨意，只要最後看起來一樣，要怎麼畫都沒問題。這次的臨摹目標終歸是要培養觀察力，並不是作畫過程。

我不會斷言臨摹色彩和臨摹線條不同，一定不能描圖，各位可以大方使用吸管工具吸取原圖的顏色來使用。但如果想要更加強色彩能力，第一次還是建議自行觀察、調色並上色。之後再用吸管工具吸取原圖色彩來對照，就能察覺自己當下的色彩感覺和原圖的誤差有多少。

用這種方式逐步修正想像和感覺的誤差，就能學會精準使用自己「想表現的色彩」來上色了。

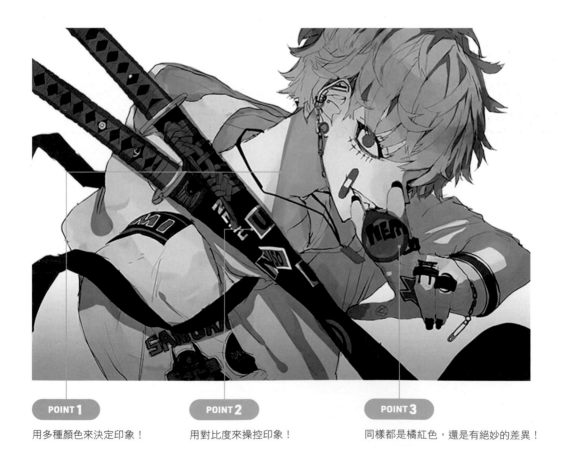

POINT 1
用多種顏色來決定印象！

POINT 2
用對比度來操控印象！

POINT 3
同樣都是橘紅色，還是有絕妙的差異！

POINT 1　只用單色無法呈現色彩印象

只靠單一顏色無法讓人覺得帥氣或可愛，需要透過配色來決定印象。重點在於不要用單一顏色來簡化，而是使用多種顏色來產生「共鳴」。以脖子來說，重要的是光影面的顏色，以及兩者的交界處。仔細觀察，可以發現交界處的顏色較深、色調不同。這3個區域組合在一起，就決定了膚色的印象。觀察色彩時，**重點在於注重各個顏色之間的共鳴。**

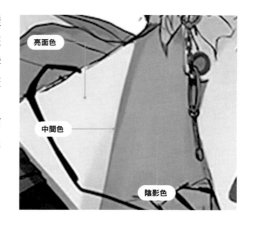

亮面色

中間色

陰影色

POINT 2　視線會聚焦在對比度強烈之處

色彩對比度強烈之處，具有吸引視線的效果，因此這部分也很重要。範例畫中對比度最強的地方是日本刀（紅與黑），其次是人物。根據我的分析，Sakusya2老師並不喜歡將男性角色的臉畫得太複雜，所以會特意加強臉以外部位的對比度，讓大家先看見強調處。此外，OK繃也巧妙地掩飾了男角臉上的壞笑；不想呈現在畫面前方的部分，也利用調整顏色和對比度來巧妙地遮住。從這些地方，都能感受到Sakusya2老師對呈現方式的講究。

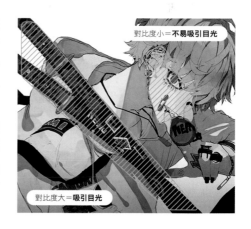

對比度小＝不易吸引目光

對比度大＝吸引目光

POINT 3　為色彩的明度和彩度排列優先順序

有些部分乍看之下顏色相同，卻因為位置而呈現出絕妙的差異。這些都是刻意營造的效果，所以各位也要專心觀察頭髮等細微的顏色差異。這裡比較不易發現的地方是橘紅色，看似都用同一種顏色，事實上有非常細微的色調差異。比較日本刀和氣球的顏色，就會發現兩者的明度和彩度比其他地方稍低。**即便都是橘紅色，卻在呈現上有優先順序。**透過色彩的臨摹，就能夠瞭解這類配色技巧。

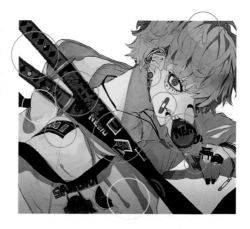

色彩知識

接續上一頁，我們來更深入探討一下色彩。

色彩有色相、彩度、明度這3種要素，稱作「色彩三要素」，是量測、表現色彩的基本。組合這些要素，即可創造出無限的顏色帶。左圖是名為色環的色調圖，色調即結合明度（亮度）和彩度（鮮豔度）的概念。只要具備色環和色調的知識，就能在考慮色彩搭配時，導出效果更好的配色方式，方便之後運用。

瞭解色彩，
就能營造出
更深層的印象！

●色相

色相是指紅、黃、藍、綠這種色彩差異，為色彩三要素中最能表現出印象差異者。舉例而言，紅色等暖色系會讓人覺得熱；藍色等冷色系會讓人覺得冷……可以藉此將印象傳達給觀看者。所有色相都可以用黃色、青色、洋紅色這「三原色」調出來，上圖的色環就清楚顯示出這個調色原理。色環中直線兩端的顏色為互補色，搭配起來會形成最強烈的對比、讓畫面十分醒目。

100%

0%

●彩度

彩度是指顏色的鮮豔程度。簡單來說，彩度高，會顯得豔麗；彩度低，會顯得樸素。彩度愈高，色彩就愈鮮豔、愈能引人注目，即使上色面積很小也效果十足；彩度愈低會愈暗沉，若是畫面中有不想引人注目處，可以降低其周圍的彩度。還不熟悉配色技巧的人，往往會使用高彩度的顏色。建議在繪畫時意識到這點，妥善運用低彩度的顏色。

●明度

明度是指顏色的明亮程度。無彩色中，明度最高的是白色，最低的是黑色。明度高會給人輕盈、柔軟的印象；明度低會給人沉著、穩重的感覺。

100%

0%

運用色彩的效果

明度差異不夠，
畫面就會缺乏張力、
顯得單調！

●明度對比

明度對比就是藉由調整背景色的明度，讓旁邊或疊在上面的顏色顯得更亮或更暗的現象。運用這個手法的重點有兩個。其一，需在想要突顯的圖案周圍加上最強烈的明暗對比，例如：在人物畫中想要襯托角色的眼睛時，就要提高眼睛的彩度、降低臉部四周的彩度，營造出明暗差異；其二，需避免在不想要突顯的圖案周圍做出明暗對比，例如：在角色的背景畫上大量雲朵，會造成顯著的明暗差異。其中一個解決方法是將雲畫成一大片，稍微降低明度、顯得暗一點。明度對比是非常有效的視線引導技巧，需要謹慎、細膩地調整。

Note │ **用陰影評估明暗對比、營造立體感**

將明度對比應用在陰影上……

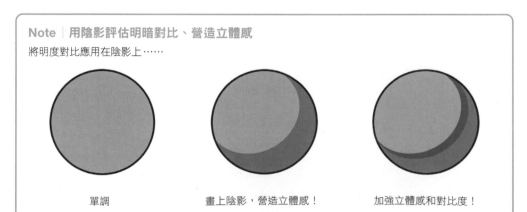

單調 　　　　　　　　畫上陰影，營造立體感！　　　　　　　加強立體感和對比度！

●補色對比

先前在介紹色相時，已經解釋過互補色的概念了，這邊再詳加說明一下。將互補色配置在一起，效果就如同提高彩度，可以強調兩種顏色的鮮豔度，此即補色對比。不少人以為只要使用繽紛的顏色，就能營造出強烈的印象，其實這個觀念只對了一半。以補色對比來調整配色，才能畫出效果更好的插畫。舉例來說，如果想保持清爽自然的印象，又想呈現出立體感，最有效的方法就是加入深色陰影。感覺上，使用深色會降低清爽自然的印象，但其實只要用接近互補色的顏色，就可以在保持明度的同時營造出立體感了。

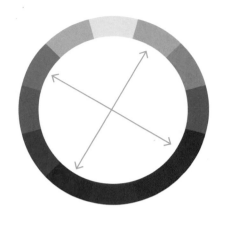

雖然是同色系，
但配色沒有對比，
無法讓人眼睛一亮⋯

04 視線引導能力

藉由思考原繪師構圖的用意,學會視線引導能力。
強調想呈現的部分,為畫面整體營造張力。

套用構圖,就能理解最佳比例

臨摹到某個程度後,就可以套用黃金螺旋構圖(P54)或三分法構圖(P51)來檢查畫面配置了。將構圖套在Sakusya2老師的插畫上,就可以看出造型在合理範圍內都符合黃金螺旋和三分法構圖;但將相同的尺規套用在我臨摹的圖上,就會發現還是有一點誤差。因此必須參考原圖,用尺規來修正位置。

這是一種視線引導的技巧,**畫面配置符合黃金螺旋、白銀比例等會讓人覺得美麗的構圖,就能使作品看起來十分順眼。**請大家務必體會一下讓原圖顯得美麗和順眼的主因,並學會這種觀察技巧。

上:Sakusya2的原圖
下:齋藤直葵的臨摹圖

眼睛的位置偏離了黃金螺旋構圖的螺旋中心,手臂的位置也稍微偏離了螺旋的流向!

只要符合黃金螺旋,印象就會不一樣呢!

上：修改前
下：修改後

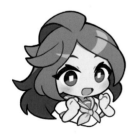

修改後，不僅整體印象更勻稱，將人物眼睛置於三分法和黃金螺旋的顯眼處，就能令目光聚焦在眼睛上喔！

Caution!! 繪製臨摹圖時務必留意！

繪製完臨摹圖時，必須注意一點！雖然進行臨摹不需要經過原繪師同意，但如果想將臨摹的作品上傳至社群媒體，就需要徵求原繪師同意了。若原繪師同意臨摹或描圖，自然沒有問題。附帶一提，我在本書裡刊登的臨摹範本、上傳到網路的所有圖畫，都可以用於臨摹和描圖。上傳分享這類作品時，也不需要特別徵求我的同意，但是嚴禁做成周邊商品販售，或是刊登在需付費才能閱讀的文章裡。如果分享時能再加上「＃齋藤直葵的作品臨摹」之類的標籤，我會非常高興的，拜託大家了（笑）。

practice 05 實踐 挑戰臨摹 齋藤直葵的插畫

事不宜遲，各位就來實際參照齋藤直葵的插畫，練習臨摹吧！
每幅插畫都標註了臨摹要點，只要注意這些地方，肯定能提高觀察力！

初級篇

POINT 1 Q版人物的頭部和身體比例是否恰當？

POINT 2 五官相對於臉部的比例大小為何？

POINT 3 是否藉由角度呈現立體感？

POINT 4 特效的密度大約是多少？

#TRY! 用「＃齋藤直葵的繪畫練習法第5天」這個標籤，上傳分享自己臨摹齋藤直葵插畫的作品吧！

中級篇

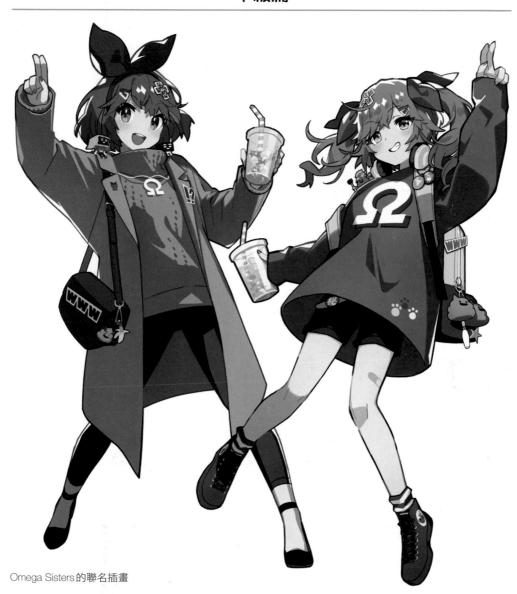

Omega Sisters 的聯名插畫

POINT 1 兩張圖並排時，全身的大小比例是否吻合？

POINT 2 身體在畫面上的傾斜度和兩人的位置關係是否吻合？

POINT 3 服裝、頭髮、膚色的色調是否吻合？

POINT **1** 是否畫出整張臉的可愛度？ POINT **2** 手和臉的比例是否平衡？

POINT **3** 膚色和髮色色調是否吻合？

高級篇 2

POINT 1	是否畫出整張臉的可愛度？	**POINT 2**	臉和身體的比例是否平衡？	
POINT 3	手和臉的比例是否平衡？	**POINT 4**	背景的黃色和藍色面積比例是否吻合？	
POINT 5	膚色和髮色色調是否吻合？			

COLUMN
02

為什麼練習時
可以偷懶？

　　我在開頭的漫畫裡也說過「可以偷懶」，但是並沒有詳細說明。

　　其實，市面上很多繪畫練習書都是以「每天持續練習」為前提所編寫，內容不乏第1天畫〇〇、第2天畫〇〇……這本書基本上也是依循這個模式。然而，每個人畫圖的步調都不一樣。每天持續練習當然能培養實力，對於想一鼓作氣變強的急性子來說，按照書上的節奏練習就好。

　　不過，並非一定要用最短的天數，抄捷徑地提升畫技。舉例而言，可以將第1天的學習進度拆成2天或3天；遇到對自己而言比較困難的內容，就安排較長的時間多加練習；或是間隔2～3天再學習等等，就算1週只學習1次也沒關係。換個角度思考，彈鋼琴或補習也未必天天進行吧？總而言之，依照自己的心情和時間來練習繪畫就好。

　　而且，休息時更能思考自己為何畫不好，並想到解決方法。我想會進行本書7天練習法的人，應該大部分是15歲以上的人。大人所獨有的繪畫強項，就是懂得邊思考邊畫。沒有畫圖的時候，可以假設「用這種方式會不會畫得更順手？」並日後進行驗證。決定好要練習繪畫，就能更容易建立假設。

　　……不過，要是偷懶1年，還是會全部忘光光的，所以要適可而止喔（笑）！

我很不會畫草稿，所以想花2天來做DAY4的練習…

我想提升觀察力，來重做DAY5的練習好了！

DAY
6 從0開始畫圖

到這一步，終於可以畫完整一張圖了吧！

太好啦～！我要來活用前面學到的東西……

 等等，妳們不必這麼努力展現所學喔！

為什麼!?

 要是太想活用全部學過的東西，就無法隨心所欲地揮灑畫筆、提起幹勁了。因此只要先著重在想要採納的技巧上就好。
這一步我會用自己的插畫來解說繪製過程，若從中發現想要採納的技巧，就盡管拿去用吧！

practice 01 實踐 齋藤直葵式 基本畫法

終於來到從0開始畫完整張圖的階段了！
同時瞭解一下作畫時務必留意的小細節吧！

畫法可以隨意，但要應用所學

本篇要介紹的是我平常畫圖的方法。首先大致畫出草稿，接著塗成灰階色，這裡要注意畫面的均衡度，接著逐步修飾。接下來我要說的話，可能會有人嚇一跳。請各位先讀完上述流程……然後全部忘掉！

因為，「反映所有自己已知技巧的畫」未必就是「好圖」。請各位記住一點：**技巧只是輔助，不會直接轉化成呈現樣貌**。要是被自己學過的技巧牽著鼻子走、失去畫畫的本質，就太得不償失了。

不經意地畫圖後，當察覺不對勁的地方，

再活用學習過的技巧，更能完成一幅好作品。沒錯，這就是「DDNA循環」。**重要的是按照循環，並根據回饋來逐步修正成果。**

另外還有一個重點，就是不要太過講究！不管畫得再久，都要在1週內完成1張圖，這有助於累積產量並推動循環。也可以設定3小時、5小時的時限，逼自己盡可能短時間畫出好作品。

下一頁會開始詳細解說我繪製插畫的過程，希望各位都能找到適合自己的方法、推動循環！

#TRY!

用「＃齋藤直葵的繪畫練習法第6天」這個標籤，上傳分享**從0開始的作品**，並分自己採納了哪些方法吧！

草稿 畫簡易草稿

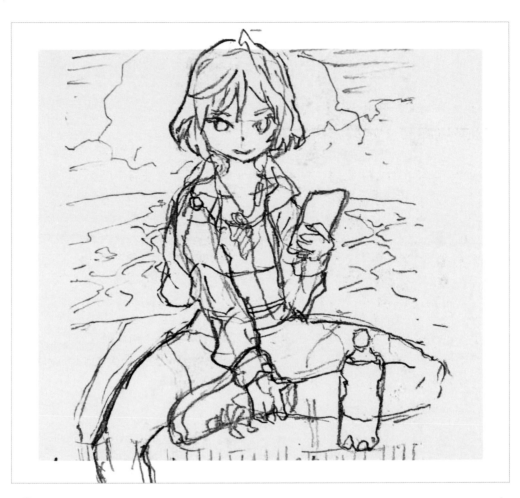

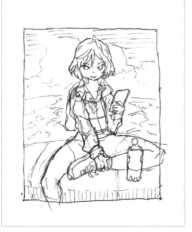

將手繪草稿輸入成數位檔案

我大多只會在簡易草稿這一步用手畫。在一個約5cm的方框中，盡情發揮想像力，粗略地畫出設計圖。不必畫出明確的線條，隨手畫就好。完成之後，再用智慧型手機掃描、輸入進電腦裡。

可以回顧P17關於草稿的詳細解説！

草稿 用灰階色模擬上色

> 雖然都是灰色，但最好調整濃度，畫出不同的深淺！

> 可以先大致為背景上色，營造出印象。

用灰階色修整出大致造型

藉由只以灰階色上色，修飾人物印象。這一步若用全彩上色，就能快速接近完稿階段，但必須同時做好修飾造型和配色這兩個工作，會變得非常辛苦。所以建議各位細分流程，先專心用灰階色來修整構圖和造型，讓整體作業不至於太辛苦。

> 一切都要以開心畫下去為優先喔！

草稿 細畫身體

即便是自己原創的角色，也難以每次都畫出相像的臉喔！
建議將人物圖放在旁邊作為參考。

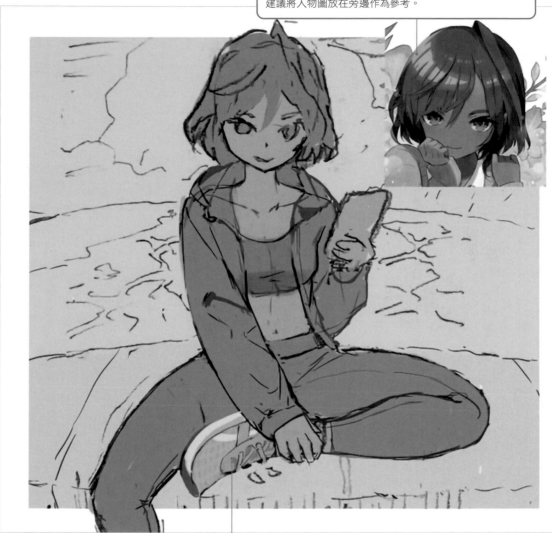

這時先仔細畫出鞋子的圖案
和鞋帶，之後就省事了！

將粗略的輪廓修飾得細緻一點

這步驟要開始著重在動作、服裝皺摺上，將粗略的輪廓
慢慢畫出清楚的外形。別忘了考慮人物的設定和性格，
修飾姿勢、挑選配件的樣式和擺放位置。

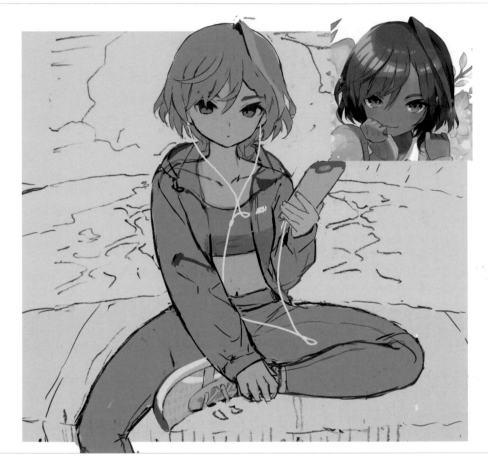

修飾完身體，再細畫臉部！

在草稿階段，要注意別先修飾臉部！如果一開始就先畫好臉，之後萬一要修正姿勢，就會徒增更多工作，還可能導致幹勁全失。因此，務必在草稿畫到某種程度、確定構圖和姿勢都沒問題之後，再開始認真畫臉。

好不容易畫出可愛的臉，之後卻要修改的話，會大受打擊吧⋯

為眼睛上色，臉部印象會更完整！

草稿 細畫配件和背景

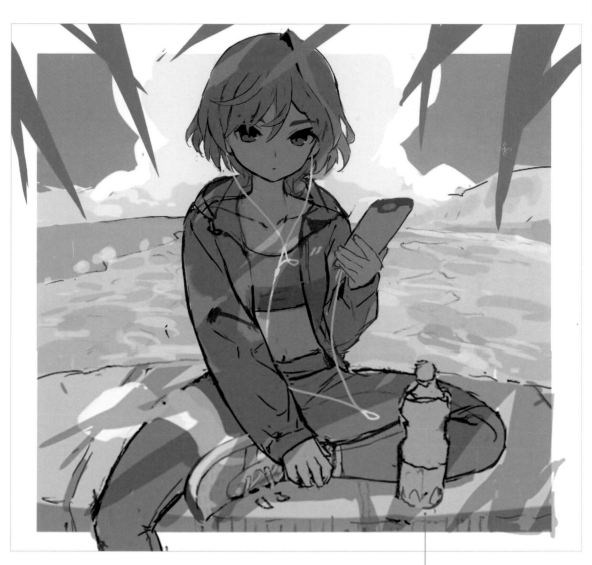

配件還可以用來遮掩自己不擅長畫的部位，之後再補畫也OK！

確定大致印象、營造世界觀

建議畫好身體和臉，再處理手機等配件類。否則萬一要修正姿勢的話，會連配件都要重畫。

背景要配合人物和世界觀來畫，像是「雲放在臉後面，畫面會不會比較好看」、「加上淺灘，能不能增加畫面的清爽感」、「讓人物從草叢間窺探，能不能顯得比較生動」等等。

眼白不用純白色，而是用彩度稍微降低的灰白，會顯得更自然。

畫線稿前先大致填色

先撇除光影問題，簡單地填入顏色。建議在畫線稿前填色，才能依照周邊顏色來決定線條的粗細和深淺。

清稿 描出線稿

畫線稿不必一次到位，可以任意旋轉畫面，找出能順手畫出線條的角度。

除了色彩以外，
線條粗細也會影響作品的整體印象

接著，依照填入的顏色來描出線稿。線的粗細取決於描繪對象的變形程度，如果想呈現高變形度，就用均勻的粗線；如果想畫得較為寫實，則適合用有筆壓輕重的細線來描繪。根據自己的畫風來改變線條的深淺和粗細，慢慢調整即可。

用細線畫眼睛和鼻子，會更加寫實。

我線稿都畫不好⋯

畫的時候不要太用力，以擺動手腕的感覺畫即可。

清稿 加上1影

大致加上陰影，營造基礎立體感

所謂的1影，是指第一層的基本大片陰影。需要注意的是，這個階段就要打好基礎立體感。
訣竅在於不要塗得太細；要是加太多細碎陰影，反而會使立體感消失。因此，以「下面全是
陰影面、上面全是迎光面」的感覺，大致塗出各部位的陰影即可。

臉上也簡單畫出頭髮披蓋而形
成的陰影，注意不要畫得太細。

在粗略的陰影中畫出一點不規則
的感覺，會更有立體感。

清稿 加上1.5影

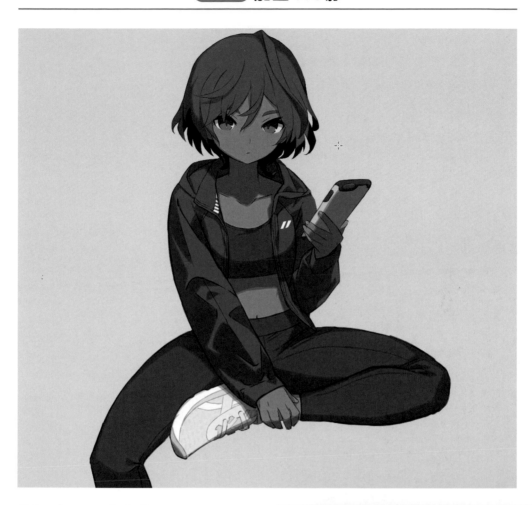

添上不如2影明顯的微妙陰影

1.5影不像2影有明確的形狀，是用來調整1影的對比度，並表現光線搖曳的陰影（這是我個人發明的説法）。方法是新開一個色彩增值圖層，選擇和1影稍微不同的顏色，疊在1影微微往內縮的位置。有助於在動畫式色塊分明的印象中，營造出光線搖曳的「寫實感」。

像這樣，保留少許1影再疊上去。

這個方法推薦給覺得添上2影會讓插畫顯得太沉重的人！

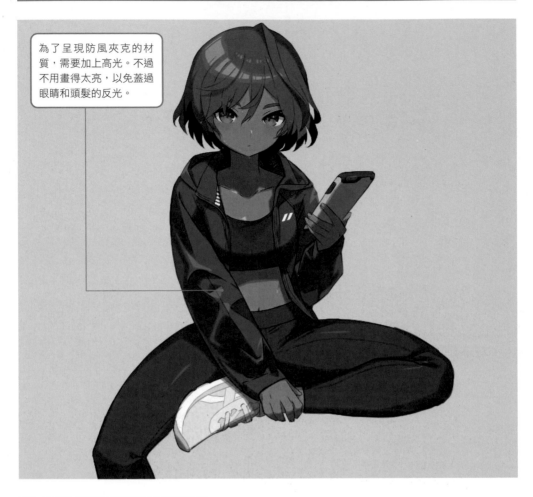

為了呈現防風夾克的材質，需要加上高光。不過不用畫得太亮，以免蓋過眼睛和頭髮的反光。

利用高光的強弱差異來引導視線

加上高光的目的是為了表現質感。光滑處要加上較強的高光；粗糙處就加一點高光或是乾脆不畫。想要吸引目光的部分，也可以畫上較強的高光。例如：頭髮和眼睛是角色人物的重點，添上較多細緻且強烈的高光，就能吸引人注目。

眼睛的高光不只可用白色呈現，也能用橘色、綠色系等畫得更燦爛。

想要強調臉部四周時，一定要在頭髮加上高光！可以善用濾色圖層和覆蓋圖層，畫出更顯明亮的高光。

清稿 **畫出遠景**

用2〜3種顏色簡單描繪遠方的雲和山，會更有模有樣。

畫出張力，表現寫實感

描繪完人物後，先來畫遠景。畫面前方是淺灘，可用沙灘色畫出漸層，同時描繪出海浪的質感。輪廓不要太模糊，要俐落地分割海面。海浪畫完後，再描繪沉於淺灘的碎石和岩石陰影。畫出張力起伏的背景，可以讓人產生「我看過類似風景！」的共鳴，增添寫實感。務必準備好參考資料再下筆喔（參照P17）！

除了增添陰影之外，可以在明亮處加
上更多亮光，營造晴朗的夏天氣息。

為描繪對象增添明暗，營造出對比度

接著要來描繪近景。畫出路邊的樹葉，並在人物身上畫出
增添清涼感的藍色陰影。在人物身上添加較暗的陰影，背
景就會顯得比較明亮，使人物和背景的對比度更高，令人
印象深刻。

完稿 追加「細節變化」

別忘了補上漏畫的地方、修飾雜亂的部分喔！

調整細節並追加特效

首先調整色調，看是要亮一點比較好，還是暗一點以收縮畫面。與其合併圖層後用曲線或色階調整，建議還是不要合併，在最頂層建立新的圖層來調整整體色調。對比度可以提高作品魅力，是調整的重點之一。最後加上光粒特效，畫面就更華麗了。可以嘗試各種方法，呈現出「自己作品的點睛之處」。

作品大功告成！
盡管使用其中適合你的流程，運用在自己的作品中喔！

自我風格固然重要，但總是用同一種方法畫圖，
會不知不覺讓畫圖行為機械化，一定要小心！

安逸會讓你原地踏步

你是不是只會用自己習慣的畫法呢？

我認為如果想要持續開心地畫下去，最重要的就是「破壞其中一個繪圖步驟」。簡單來說，就是刻意稍微改變自己習慣的畫圖順序。

按照自己習以為常的步驟畫圖，當然絕對不會出錯，可以放心作畫；但是**為了貪圖輕**

鬆，就不停以相同的順序來畫圖，會讓畫圖流於機械式作業，導致逐漸失去作畫樂趣，進而降低繪圖品質。無趣的事自然無法維持動力做下去。為了避免這種情況發生，請克服心理的恐懼，挑戰一下吧！只要破壞其中一個繪畫步驟，就可以繼續暢快地畫圖了。

我經常畫成動畫風的清晰陰影…

但偶爾也會改用筆觸模糊的筆刷，挑戰畫出
模糊的陰影！

practice 03 揭開添加特效的訣竅！
實踐

追加細節變化時，建議可以在人物四周添加特效。
本篇就來教大家畫特效的訣竅。

祕訣是注重流向

　　畫特效的時候，最重要的一點就是「注重流向」。即便不是液體特效，換成雷電或魔法也是一樣。

　　這張圖的特效就是考慮下面這3種流向並平塗而成。描繪液體特效時，必須更加強調反光，表現出氣勢和流動感。

● 組合3種流向
這張圖在編排畫面時，結合了大幅傾斜的流向、夾帶曲線起伏的流向、隨機且具節奏感的飛沫流向。

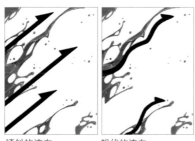

傾斜的流向　　　　起伏的流向

隨機且具節奏感的流向

● 強調光來呈現質感
畫出陰影之後，還需添加高光和反光。沿著流向強調光，更能展現出氣勢。

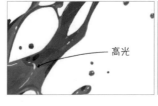

高光

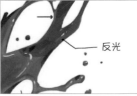

反光

COLUMN 03

遇到瓶頸怎麼辦

　　很多人遇到瓶頸時，都會想先休息或放下畫筆；但我認為應該反過來，將放下畫筆作為最終手段。

　　遇到瓶頸代表很清楚自己的作品缺乏什麼，卻苦於沒技術可以彌補，而無法隨心所欲作畫。所以，這時要是放下畫筆，反而會讓好不容易提高的眼界又降下來、回到低落的狀態。很多人暫時放下畫筆後重新提筆，就覺得問題解決了，正是出於這個原理。

　　因此，我認為與其放下畫筆，不如忍著畫不好的鬱悶感，繼續練習下去。這就是突破瓶頸的第1階段——藉由反覆作畫來發現自己窒礙難行的真正原因。接下來，才能假設「改善這個原因，可能會有效」，然後一步步往前進。

　　不過，持續作畫也可能察覺不到問題，這時才需要休息，或許就能恍然發現不對勁的原因。單純地放下畫筆，只會讓眼界下降而已。因此最好將瓶頸視為成長的大好機會，就算厭煩也要堅持畫下去！

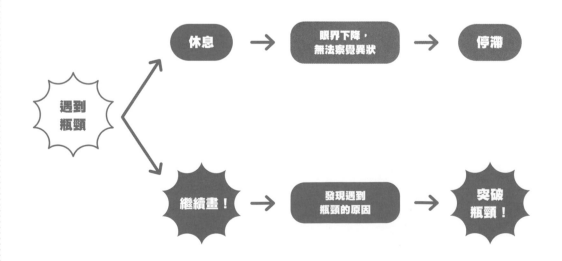

DAY

7 用連續作品
發揮自己的優勢

已經到練習的最後一天了～

感覺有點失落呢…

 我就知道妳們會這麼說，所以安排了辛苦卻很有趣的練習喔！

哦～！是什麼啊？

 那就是「連續作品」！前面的練習提供了許多有助於讓作品進步的方法，今天就要請各位運用這些方法來畫出系列作品。

連續作品和一般作品有什麼差別嗎？

 連續作品可以讓各位顯現出「自我風格」，這對繪師來說比什麼都重要喔！

接下來要傳授大家本書最強的練習方法！
雖然辛苦，但實力會大幅提升，還能得到「3大武器」。

用連續作品來取得3大武器吧！

　　每位插畫家都煩惱過怎麼確定自己的畫風，當發表的插畫不受歡迎，就會感到焦躁不安。而能夠解決這類煩惱、讓自己的技術爆發性提升的超強效練習法，就是畫「連續作品」。

　　連續作品意即符合主題的一系列插畫，最著名的作品就是捷克畫家阿爾豐斯・慕夏的《藝術四聯作》。各位可以參考P106，**自行決定規則和理念，畫出多幅插畫**。不過，一天

內實在難以全部畫完，所以第7天只要先構思並畫成草稿或畫出一幅就好。實踐這個方法時，**可以一口氣畫完全部草稿，或是每隔一段時間畫一張，只要盡可能享受畫草稿的樂趣就好**。搭配DAY4介紹的「挑戰30題草稿」，就能飛躍性地成長喔！

　　不僅如此，畫連續作品還能得到對插畫師來說非常強大的3大武器。接下來我會搭配參考圖，一一詳細說明各項武器的優勢。

著名的《富嶽三十六景》就是以富士山為主題的連續作品喔！

#TRY!

用「＃齋藤直葵的繪畫練習法第7天」這個標籤，上傳分享自己的**連續作品草稿構思或第1幅作品**吧！

武器① 獲得畫風

要怎麼呈現
統一感呢…

畫連續作品可以確定自己的畫風，因為連續作品最重要的就是「統一感」，必須讓人能一眼看出這些插畫是系列作。如此一來，我們的注意力就會更著重在線條強弱、色調明暗等畫中的所有細節，並建立起共通的規則。這個規則本身就是確立畫風的重要因素。

武器② 獲得自己的印象

擅長畫女僕裝的人

如今許多人都以插畫師為業。為了讓自己的插畫脫穎而出，就需要有確定自身印象的作品，也就是「代表作」。然而，單幅作品容易淹沒在茫茫圖海中；因此將連續作品作為代表作，就能更進一步加強自身印象，有助於提高知名度，甚至吸引案子上門。

武器③ 獲得方向指標

排在一起就
很好比較！

繪製連續作品，有助於重新評估自己的優點，並意識到問題點。正因為連續作品是主題統一的好幾幅畫集合而成，排在一起比較時，更容易發現自己的優點和問題點。若是覺得「這裡顏色用得很漂亮」、「這個表情畫得很好」，就繼續拓展這些優點；反之，就改善或加強問題點。如此一來，就會擁有成長路上的指標了。

連續作品的訣竅 在於設定規則和類別

沒有畫過連續作品也沒關係。
只要掌握訣竅,就能馬上畫出連續作品!

如何畫得更像連續作品

　　想必很多人都不知道實際上該怎麼畫連續作品吧?其實不必想得太困難,重點在於設定「規則」和「類別」。

　　建立規則時,可以考慮下列項目。只要意識到這幾項,就會更有連續作品的感覺。

　　而類別主要有「二次創作」、「我家孩子」、「擬人化」、「世界觀」這4種,下一頁會再詳細為各位介紹。

●外框
外框可以為作品外觀賦予明顯的共同點,例如:簡單的黑線框、裱框般的豪華外框、使用白框並裁切出人物等。只要符合外框設定,就能加強連續作品的感覺。

●線條
線條也可以設定規則,例如:哪裡要畫粗線、哪裡使用細線、特定部位要更換顏色、某些地方刻意不畫線等等。作畫途中發現更好的畫法,也可以馬上更改。

●主軸
藉由統一人物和背景,讓人一眼看出這是連續作品。例如:描繪人物從小到大的模樣、同一個地方的四季變化等。依照個人想法,為插畫賦予故事性。

●氣氛
一開始就決定好作品氣氛,後續作業會比較省事。可以依照活潑或嚴肅的氣氛來更換色調、線條粗細等等,容易決定整體的作畫方向。

●配色
可以有意識地改變作品裡的氣氛。使用較多暖色系,作品會顯得活潑;使用較多冷色系,作品就會顯得嚴肅。統一用水彩或厚塗等上色手法,也能大幅提升連續作品的感覺。

決定連續作品的類別

●二次創作

建議初學者先嘗試繪製二次創作的連續作品。選一部自己喜歡的作品,將其中的角色(幾個人都可以)畫成連續作品,這麼做還能同時學到角色設計。不過,部分作品有著作權的限制,要多加注意。

●我家孩子

「我家孩子」就是指自己原創的角色,例如:我頻道裡的小K、小渚和田中。因為是自己創作的角色,自然不會猶豫到底該畫什麼才好,還可以加上眼鏡、蝴蝶結等同款配件。

●擬人化

這也是很受歡迎的手法,方便運用。首先決定主題,再根據主題來設計角色。例如:主題是零食,就畫出洋芋片妹妹、巧克力弟弟、口香糖姊姊等等。採用花卉與少女等結合性的主題也很有趣。

●世界觀

這項類別比較適合進階學員,不是先畫人物,而是先設計背景或舞台。例如:主題世界觀是「在九龍寨城般的高樓群裡的日常生活」,就將人物在這之中的生活型態畫成連續作品。

花語、零食、撲克牌等等……很多東西都可以當作主題!

這裡收錄了多名專業插畫師的連續作品範本！
除了齋藤直葵以外，還有其他出色的插畫師受邀登場，
希望各位可以欣賞各式各樣的連續作品。

齋藤直葵

COMMENT

這一系列的主題是「活得更像自己、展現無拘無束的自我」。不只是創作者，許多
人都太過在意他人目光，習慣將自我逼到角落、隱藏起來；但實際接觸後，就會
發現每個人都能散發出不同的光輝，既獨特又美妙。我想透過這一系列的作品，
提醒大家想起最初的自己。

Amelicart

插畫師，京都藝術大學客座教授。廣泛活動於日本國內外的繪本、遊戲、商品、廣告等領域。在美國的大學學習插畫後，曾在日本CyberAgent網路公司擔任設計師。2018年獨立執業。

Twitter：@amelicart

個人網站：https://amelicart.com

COMMENT

我的第1個創作理念是描繪故事。畫出主人公環遊各地的情景，目標是不用任何對話和文字來敘事。主軸是由黃色小鳥引領主人公前往他方，著重於將故事呈現得簡單好懂。

第2個理念是使用繪本風格。將角色外形盡可能以誇張的變形來呈現。

畫連續作品的時候，除了內容以外，我也會嘗試新畫風。

sashimi

插畫師。專門繪製高彩度、融合佛教元素的作品。因加入NFT而大受矚目。

Twitter：@ssm_a_u

個人網站：https://potofu.me/sashimi

Hyogonosuke

插畫師，繪本作家。特色是柔和又有溫度的畫風。曾參與《哆啦A夢》、《暗号クラブ》、《いつでもカービィ》、《寶可夢卡牌》等繪製工作。日本むかしばなし繪本系列現正發行中。

Twitter：@hyogonosuke

個人網站：http://hyogonosuke.com

COMMENT

這部連續作品的主題是「回家的路」。描繪某年夏天，有個小學男生從學校一路踢著小石頭回家。校舍和街道的氣氛，都參照了我以前讀的小學到自己老家的路程。我想保留這份懷舊的記憶，於是畫了下來。

儀式

插畫師。現正推出用自己的插畫和設計
製作的品牌商品。
Twitter：@gishiki_unc

COMMENT

這系列的共通印象，是穿著
樂團T恤的女孩在房間裡自拍
的情景。

SPECIAL TALK

齋藤直葵 × Sakusya 2 對談

齋藤直葵和臨摹作品的原繪師——Sakusya 2的特別對談！
兩位持續畫出人氣作品的職業插畫師，將在此公開許多不為人知的祕辛。
最後還收錄了兩人以專業角度分析彼此插畫的內容，供各位參考、研究。

特別對談
齋藤直葵 × Sakusya 2

Sakusya 2是齋藤直葵現在最關注的一位插畫師；Sakusya 2也表示自己從齋藤直葵的作品中學到很多。作品風格截然不同的兩人將在此暢所欲言，談論畫出好圖的難度、提升畫技的奧祕，以及創作的心態。

想要提升繪畫實力，就要捨棄自尊！

──齋藤老師說過「Sakusya 2老師的畫風變好多」。請問這種變化是刻意為之嗎？

Sakusya 2（以下簡稱S） 算是刻意為之吧！我在大三那年的秋天，因為就業活動、畢業論文和高難度的課業而三頭燒，根本沒時間畫圖。當時我看著其他繪師的知名度愈來愈高，第一個念頭不是思考如何短期提升畫技，而是「怎樣才能爆紅」。就結論來說，這個改變不是源於畫技提升，而是透過效仿人氣繪師的畫風並採納其構想，來轉變自身畫風。

齋藤直葵（以下簡稱齋） 簡而言之，就是不先選擇提升畫技，而是想辦法讓作品更吸引人，對嗎？

S 沒錯！因為我覺得等受歡迎之後，再提升畫技就好。我當時一心想要於學期間賺到一筆收入，畫出能賺錢的圖。等到經濟上有餘裕，到時候再練習就好。直到現在我還是這麼想的。

齋 的確，這點我也深有同感。畢竟提升畫技其實還源於「興趣」問題，類似一種自我滿足。

S 在齋藤老師這種畫技超強、能畫出人氣作品的人面前說有點不好意思，不過我認為畫技只要超過一般人可以判別的水準就夠了。繪師的眼界較高，都知道「人外有人」的道理。不過，我認為插畫師只要超越最低水準就好，沒必要太追求出類拔萃。

齋 我懂。當眼界提高後，往往會心想「這個人其實畫得沒那麼好，竟然還大受歡迎，根本過譽了吧」。

S 比方說，Irasutoya的繪師很成功，但畫技並沒有名聞遐邇的莫內和達利厲害。

齋 畢竟Irasutoya的繪師不是靠畫技走紅嘛！Chiikawa也是。

S 真要說的話，我應該是傾向於Irasutoya的模式。簡單來說，就是不靠畫技取勝。

齋 雖然本書的主旨是「提升畫技」，但是怎樣才算是「提升」呢？會思考這個問題和不會的人之間，好像存在著差異。只要有具體的想法，像是「自己的理想狀態是什麼？」、「想要像某個繪師一樣厲害」，認知就會有所不同。我也是如此，不過自尊心其實意外地會干擾人呢……總覺得說出「我想像○○繪師一樣」有點丟臉。但是，不具體說出理想、靠著飄忽不定的感覺來提升手感和繪圖能力，就會完全不知道這個領域的需求。只是一味地提升畫技的話，最後只會淪為當初

「要畫得好太難了！」

Sakusya 2

以和風街頭時尚為主題，從事創作活動並嶄露頭角的新銳插畫師。作品以輕小說、社群遊戲、VTuber等各種角色設計為主，也參與商品和服裝設計。Twitter：@sakusya2honda　Instagram：@sakusya2

那個埋頭苦幹了10年的我（笑）。我當時不太去思考別人的想法，不會預設怎樣的圖和形式才會受到大眾歡迎。但就我的親身經驗，若是抱持著「我喜歡Final Fantasy！」而畫，就會接到插畫案子；抱持著「我對Final Fantasy一點興趣都沒有，但我可以畫好」的心態、僅憑技巧去畫的話，就會慘遭退稿呢（笑）。

S　真是語重心長的一席話呢！

——請問齋藤老師能具體告訴我們，埋頭苦幹10年的情況是如何嗎？

齋　我的自尊心很高，起初一心想要擁有藝術家氣質，還幻想過被人當成神來崇拜（笑）。我也曾經嚮往畫遊戲插圖，但又覺得不需要專精這個，靠畫技就能呈現好作品，於是一直在畫中表現自己的內心。當時，有一位動畫公司的老闆就表示：「我實在不懂你為什麼要畫這種圖」並拒絕了我。確實，在他看來這些圖根本不能用，沒有畫的必要；但那時的我還不明白，就這樣畫了整整10年。那次之後，我得到的回應也都是婉拒。時間久了，就算再笨也會察覺「這種圖不符合市場需求」。而且，看到其他繪師的插圖被採用後，我就領悟到「問題出在我身上」。明明都站在一樣的起跑點，我卻花了10年還留在原地……所以，我覺得Sakusya 2老師可以馬上改變立場，真的很厲害，光是這點就令人尊敬。

S　過獎了。不過，聽完齋藤老師曾經為此掙扎了10年，我就覺得自己之後必須更努力才行呢！

——Sakusya 2老師為什麼能夠立即付諸行動、做出改變呢？

S　應該只是不想認輸吧！我記得齋藤老師也在影片裡說過「想要受歡迎，所以轉換了方向」。因為我不是讀美術大學的，沒有「我畫的圖最棒，要努力提升畫技！」的自尊心，所以還沒有碰壁就屈服了。我想齋藤老師的內心應該有一道從年輕時期就開始堆砌而成的防波堤；但是我沒有，所以才能輕易地想著「我就畫庸俗的東西給你們看」。當然，我還是有一點自尊心的，只是我不甘心就此埋沒於茫茫圖海中，甚至覺得就算拋棄自尊心也沒關係。

齋　聽到Sakusya 2老師也會把不甘心轉化為力量，就覺得好親切喔！

S　我也是在看您的影片時，想著「齋藤老師跟我好像」呢！

面對感興趣的繪師作品，不能光看，還要研究！

——兩位老師都曾特意短期內提升畫技嗎？

齋　我不太會要求自己快速進步，但是為了提升畫技，我會安排一段決戰時期。例如：3個月內每天早上5點起床，到晚上11點以前都只能思考「到底怎麼做才能改善」，反正就是想像怎樣的圖會受歡迎，然後畫出來。結果畫出來的都是不受歡迎的圖。於是我就開始分析不受歡迎的理由，並從可能解決的問題點開始著手改善。我想只要這樣一一解決問題，總有一天就能畫出受歡迎的圖吧！

S　你這不就把整本書的內容都講完了嗎？乾脆寫在書腰上吧！這本書其實是給內行人看的吧（笑）！我的情況嘛……硬要說的話

就是靠「直覺」吧？這其實有點困難，要培養出這種直覺，必須先欣賞大量熱門作品。記住這些作品受歡迎的要點，再回頭看自己畫的圖，就能漸漸憑發現自己的圖缺乏什麼吸引力了。

齋　話雖如此，觀察不熱門的作品也很重要。只要瞭解愈多作品不受歡迎的原因，就能發現其中的共通點，明白「只要彌補這點，應該就會受歡迎」。雖然一心想著「我想畫得像○○繪師一樣！」也很重要，但想必還是有不少人抱持這種心態一股腦地作畫，作品卻依然不受歡迎。所以，在剛起步的階段還是要多做研究，才能少走一些冤枉路。

——Sakusya 2老師有以誰作為目標嗎？

S　我不會想要像某位繪師一樣，但內心隱約會有「擔任《陽炎計劃》插畫的Sidu老師

▼齋藤直葵的插畫before／after

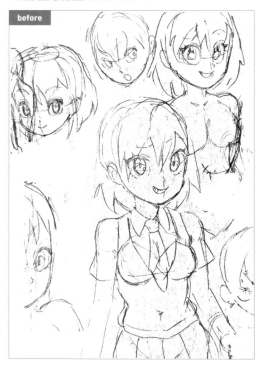
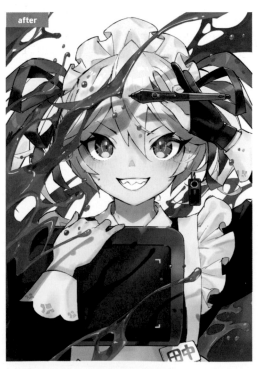

畫的圖最帥！」的價值觀，導致無意識畫得像對方。我明白想要快速進步，必須先鍛鍊美感。正因為我缺乏這點，才會欣賞各式各樣的好作品。

齋 我認為欣賞Sidu老師的作品時，分析對方「為何會受歡迎」這點也很重要。比方說，Sidu老師受歡迎的理由在於美感、上色技巧還是行銷呢？

S 但是我啊……這樣說很像外行人，其實我不會想要研究自己最喜歡的作品，因為這樣會將對方視為假想敵。身為粉絲，我只想單純地喜歡對方的作品。不過，我會研究「類似Sidu老師」的作品，並獨自記下評論，像是「這張圖的畫風好怪」、「這是最近流行的畫法嗎？」之類的。

齋 我最近很少這麼做了。我以前也會觀察別人的圖，思考後記錄這張圖的魅力在哪、和自己的差異是什麼。我記得Sakusya2老師在上課時說過：「不會預設大家近距離看我的圖，而是預設大家只用手機看1～2秒」很少有人會做這種預設呢！因為畫到最後，往往都會達到近距離可以欣賞的品質。我這樣說可能不好，但Sakusya2老師的圖單看線條的話其實很雜亂，不過上色後反而就變得很有味道了。

S 也不是我沒有精力把線稿畫得漂亮，只是我對線稿沒那麼執著吧（笑）！如果有客戶反應的話，我就會不情不願地畫得漂亮一點，但是這樣反而會變得像是其他繪師模仿我的畫風畫成的圖啊！

——原來如此。那麼，齋藤老師認為展現自己插畫魅力的要素是什麼呢？

齋 大概是活力吧？我很不擅長畫悲觀的表現和慵懶的表情，最拿手的就是展現朝氣蓬勃的活力。

S 齋藤老師的畫魅力在於用的顏色階調很少，但分色上色的方式十分完美，即使沒有塗得太細膩也很漂亮。而且明明具有寫實派功力，卻特意畫成變形造型。對我來說，畫技超強的人在畫變形時，需要壓抑自己的情緒、用幾乎符合觀看者審美的標準來調整。不僅如此，齋藤老師說陰影最多畫到2影就夠了，但是我完全無法只用2影就畫好。這個技法厲害到根本可以寫成論文了！不過我還是沒能參透……

齋 這是我今年聽到最令人開心的讚美了！我曾經有一段時間特意描繪得很細緻，但是開始畫角色人物後，卻覺得就算增加很多細節，也不會顯得更有魅力。好比說，我們不會因為一張圖畫了很多細節，就會「喜歡」對吧？我覺得要是對方用「你畫得好詳細喔！」來誇獎我，那就是真的完蛋了。在臨摹Sakusya2老師的畫時，有一點其實讓我很驚訝。Sakusya2老師的畫乍看之下很簡潔，卻要花不少時間臨摹。仔細觀察後，我才發現刀柄的裝飾細緻到誇張的地步；不過繼續觀察後，又覺得設計非常簡單，是以塊狀的方式呈現。我才恍然大悟「原來還有這種處理方法啊！」。

S 我不太想要仔細描繪眼睛、頭髮這些部位，五官周圍的細節通常都很少。而且我不擅長畫髮絲之類的東西，總是想畫成一塊。因此，若不增加頭髮以外的裝飾，整體就會顯得不均衡。所以我都習慣仔細地描繪臉以外的裝飾。

齋 原來如此。明明簡單到讓人一眼就印象深刻，但是仔細看局部，才會發現描繪密度非常高。我也是因此明白，原來兩者可以同時兼顧，並多少受到影響。話雖如此，就算我的頭腦理解了，換成自己來畫，還是會覺得很難呢……

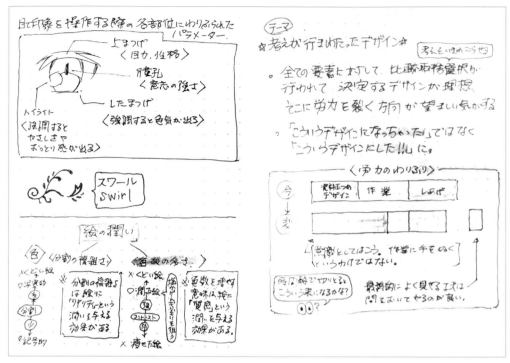

▲特別公開齋藤直葵的部分研究筆記！

創作者之間的聯繫
也能幫助自己成長

——機會難得，兩位可以趁現在提出想問對方的事情。

S 我想請問齋藤老師是怎麼一直保持靈活的觀點呢？我常常在想，要是我擁有像您一樣的地位時，可能就無法虛心接受年輕人的指教了，甚至懷疑自己到時能不能真心地給予讚美。

齋 我覺得這是年紀問題吧？我在20幾歲的時候，還曾經想過「我要用畫功幹掉所有人！！！」結果失敗了（笑）。不過，我也因此得到教訓，引以為誡地活到現在，就像是懺悔一樣。我認為這就是問題的核心。當時我的自尊心很高，懷著「比起為人付出，我更想奪走一切！」的心態；但是相信沒有人

會想跟這種人往來吧？如果無法對他人有幫助，就沒辦成為社會的一份子，這就是我血淋淋的經驗。插畫師是自我表現慾爆棚的生物，活在設法引人注目的世界裡。看漫畫等媒體可以清楚地表達感動，知道大家看了很高興；但插畫能獲得什麼呢？就算得到一堆「讚」，對社會有什麼幫助嗎？於是，我決定用自己的方法做出改變。透過YouTube免費將繪畫技巧分享給所有人；出版書籍，將資訊傳達給無法觀看影片的人，我想這樣應該就能對社會有所幫助了吧？我覺得有時候強迫自己不停地思考，也有助於訓練出靈活的觀點。

S 我們現在好像是在談（這本書的）7天提升畫技以後會遇到的問題呢……我會將老師這番話牢記在心，繼續努力的！我倒是沒有想到回饋社會這方面，畢竟我的觀點還沒達到那種高度。

齋 Sakusya 2老師不是常說「想賺錢」嗎？其實我也是基於這個想法啦！對社會有貢獻，才能得到別人支付的酬勞。所以為了賺錢，我必須幫助大家才行。我的想法是這樣的。

S 我過去都是一心想著「我要獨自打拚！」，等到年紀稍微大一點之後，才開始強烈地感受到「我好想要夥伴……」，於是開始在朋友群中共享資訊、介紹工作。像齋藤老師這樣溫柔的前輩，還有把我拉進圈子裡、有神級溝通力的插畫師朋友，在業界認識的人都比我多數10倍，人好又有實力，讓我很仰慕，會覺得「要是能成為這種插畫師就好了」。

齋 插畫師的身邊若沒有能分享內心負能量的人，確實會很難受呢！比方說，要是沒有發洩出「客戶回應的語氣有夠令人火大！」的情緒、不斷累積負能量的話，內心就會覺得很痛苦吧？問題是，這種芝麻小事也只有同行才懂。其實就算只是替我們打抱不平，我們也會覺得心滿意足。還有一種狀況滿常見的，當詢問同行無法解決的事情時，往往不知不覺地就會在訴說過程中自己找到方法。有時候就是需要說出口，才會知道自己在想什麼。

——齋藤老師經常請觀眾使用＃（主題標籤），有什麼用意嗎？

齋 如果大家只是把作品上傳到社群媒體等平台，就會一直處於孤立的狀態；但只要用＃收集大家的作品，感覺就好像有了同伴一樣。不僅如此，用＃集結的圖畫也能當成一件作品來看，有如共同完成一件大型創作。我本來不會做這種事，是後來才慢慢意識到的。起因是有人問我為什麼要開YouTube頻道，我在回答問題的過程中，漸漸釐清了自己的答案，想法也跟著推進，最後想到的方法就是使用＃。這麼做會讓人覺得參與了一件大型作品，獲得在社會上的容身之處。如今，「盡情表現」、「做自己喜歡的事」等口號愈來愈多；但這其實就代表大多數人都做不到吧？如果用這個方法能讓大家聚集起來，那就太好了。

——最後請兩位對想要盡快畫出好圖的人說幾句話。

S 我想應該不是要我們說出「向前人學習！」這種建議吧？其實這個方法可以之後再考慮也沒關係。如果想盡快畫出好圖的話，就先放下自己的自尊心吧！然後不要只是憑感覺畫圖，最好先動動腦。

齋 具體來說，要怎麼動腦呢？

S 應該就是研究別人的作品吧！不能只是一眼看上去覺得「好漂亮」就算了，要思考「為什麼這張圖很漂亮？」，還有不要只是模仿繪畫工具書裡的圖，也要耐心閱讀文字喔！因為我周遭有好好閱讀內容的聰明人，都在短期內畫得更好了。

齋 接下來我要說的話可能不太符合本書主旨，但我希望各位不要因為沒能快速進步而感到悲觀。每個人都有不同的變數，繪畫的根本的還是在於「開心地畫」。雖然書名寫著7天見效，但不一定非得要在7天內逼迫自己完成。花70天實行會比較開心的話，那也無妨。如果覺得7天的時間太緊湊、沒辦法畫得開心，就用自己的節奏練習、慢慢享受成長的過程吧！

S 樂在其中真的很重要呢！談到要如何「進步」，其實最需要的就是正面的情感和對繪畫的喜愛！

齋藤直葵 ╳ Sakusya 2

POINT 1 一眼看上去，就覺得很漂亮。我最喜歡Sakusya 2老師的插畫中「粗糙的線條」。包含這張圖在內，很多插畫都有這個共通點，而Sakusya 2老師其實是刻意畫成粗糙的線條、不修飾乾淨的。這種線條在上色時可以順利融入畫中，同時為插畫賦予被粗魯的筆尖攻擊般的銳利魅力。不夠大膽，可是畫不出這種圖的，所以讓我非常憧憬。

POINT 2
疏密安排非常漂亮。
畫面中央的密度較
低，刻意畫得比較簡
略；畫面下方又均衡
配置了一些細密的部
分。空間的運用十分
大膽，非常棒！

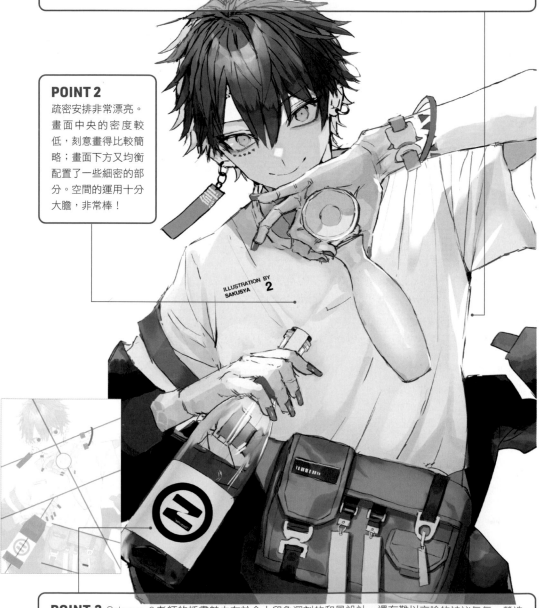

POINT 3 Sakusya 2老師的插畫魅力在於令人印象深刻的和風設計，還有難以言喻的神祕氣氛。營造出這兩個印象的，就是這種刻意平面編排的構圖。排除景深和遠近感，運用角色人物，勾勒出像是幾何學的線條，展現出優秀的設計感和神祕氣氛。

插畫交換研究！

對談提到「重要的是先研究再畫」、「寫研究筆記」，
兩人的共通點是都很注重研究。
因此，這裡請兩位老師交換研究彼此的插畫。
請各位務必參考本篇以專業繪師特有的觀點所進行的研究。

POINT 2 眼睛的彩度比黃綠色的冰棒還高，吸引了觀看者的視線！

POINT 1 基本上為2階調，細節卻十分豐富；使用的色數很多，卻不會顯得雜亂。以中等彩度統合整體配色，透過巧妙的選色技巧，讓人感覺彩度很高、不會太暗。

POINT 3 重新觀察老師的插畫後，發現不只著重在吸引目光上，構圖、色彩和透視等基本功又能顯露出實力，呈現出極為自然的畫面。完全能感受到老師能輕易完成這些技巧，需要多麼強大的實力。總覺得今後我還要多多練習，才能解析出老師更多厲害之處。

POINT 4 飲料裡細膩描繪的反光，在變形後還是畫得很準確！

POINT 5 色彩差異十分絕妙，充分表現出質感和陰影。

寫給閱讀本書的大家

7天的課程結束後，
大家有什麼感想呢？

「我覺得很有效果！」
「我養成提升畫技需要的心態了！」

有些人成功達陣，
不過應該也有人並非如此。

「我到一半就跟不上了……」
「老實說很辛苦，我沒辦法全部做到……」

如果你是這麼想的，
請不要因此失望！

這次我介紹的方法，
簡單來說就是**「先思考再畫」**。
但是不習慣先思考的人，
頭腦可能會異常疲勞。

用沒試過的方法畫圖，
就不能依靠自己既有的手感，
而是需要用判斷力來畫。
為了修正畫好的圖，
還需要思考哪裡需要修正，
讓大腦進行資訊處理。

沒錯!!
「7天見效！齋藤直葵式繪畫練習法」
就是會讓大腦過勞的方法！

各位在實踐這些課程時，
是不是都有「大腦好累」、
「眉心和後腦勺都好痛」的感覺呢？

其實這就是你進步的證明！

雖然你畫的圖還沒反映出來，
但你的內在確實正在累積
「提升畫技所需的心態」。

所以，這次因為各種因素而沒能成功的人，
請先不要氣餒。
等到你還想再次挑戰時，
一定要回來翻閱本書。

到時候你肯定會比現在更接近
你所想要得到的收穫。
因為你本來就應該成功！

千萬別放棄！我會繼續支持你的!!

齋藤直葵

●作者簡介

齋藤直葵

日本山形縣出身，多摩美術大學平面設計科畢業。曾任職於科樂美數位娛樂公司，現為自由插畫家。另外也以YouTuber的身分從事創作者活動、傳播插畫領域的實用知識和技巧。原頻道訂閱人數突破114萬（2022年10月）。

https://www.youtube.com/@saitonaoki2

Twitter:@_NaokiSaito

NANOKAKAN DE JOTATSU! SAITO NAOKI SIKI OEKAKI DRILL
© Saito Naoki 2022
First published in Japan in 2022 by KADOKAWA CORPORATION, Tokyo.
Complex Chinese translation rights arranged with KADOKAWA CORPORATION, Tokyo
through CREEK & RIVER Co., Ltd.

7天見效！
齋藤直葵式繪畫練習法

出　　　版／楓書坊文化出版社
地　　　址／新北市板橋區信義路163巷3號10樓
郵 政 劃 撥／19907596　楓書坊文化出版社
網　　　址／www.maplebook.com.tw
電　　　話／02-2957-6096
傳　　　真／02-2957-6435
作　　　者／齋藤直葵
譯　　　者／陳聖怡
責 任 編 輯／邱凱蓉
內 文 排 版／謝政龍
港 澳 經 銷／泛華發行代理有限公司
定　　　價／420元
初 版 日 期／2023年7月

國家圖書館出版品預行編目資料

7天見效！齋藤直葵式繪畫練習法 / 齋藤直葵作
; 陳聖怡譯. -- 初版. -- 新北市：楓書坊文化出版
社, 2023.07　面；公分

ISBN 978-986-377-878-3（平裝）

1. 插畫 2. 繪畫技法

947.45　　　　　　　　　112008329